ROSSINI

(Reserva)

Tiré à CENT *exemplaires.*

ROSSINI

NOTES — IMPRESSIONS — SOUVENIRS

COMMENTAIRES

PAR

ARTHUR POUGIN

PARIS

A. CLAUDIN,
3, rue Guénégaud.

ALF. IKELMER ET Cⁱᵉ,
4, boulevard Poissonnière.

1871

ROSSINI

Je ne saurais avoir l'intention ni la prétention de publier ici un travail critique et biographique complet sur Rossini. Depuis Carpani et Stendhal, les premiers biographes du grand homme, beaucoup d'écrits de ce genre ont été livrés au public, soit en France, soit en Italie, soit en Allemagne, et ce que j'aurais à dire n'ajouterait rien à ce qu'on sait depuis longtemps, soit sur la vie de Rossini, terminée si brusquement il y a quelques mois, soit sur sa carrière, interrompue volontairement par lui près de quarante ans avant sa mort.

Ce n'est donc point, je ne saurais trop le dire, une étude biographique en règle que je prétends consacrer à cet artiste, admirable sous tant de rapports. Le titre que j'ai adopté pour mon travail l'indique d'ailleurs, je crois, suffisamment. J'ai voulu simplement grouper, en me souciant peu d'un ordre arbitraire, mais dans un désordre qui pourtant n'est qu'apparent, ce que je sais, ce que je connais d'important et de particulier sur la vie du maître ; en même temps chercher à analyser les sensations, les impressions que j'ai reçues à l'audition de ses plus belles œuvres ; enfin faire autant que possible justice de quelques critiques aussi malveillantes qu'exagérées, ainsi que de louanges outrées et hyperboliques, qui, pas plus que celles-ci, n'ont de raison d'être. Rossini avait assez de génie pour ne mériter ni détracteurs acharnés ni admirateurs quand même. Je ferai en sorte, autant que ma

raison me le permettra, de ne pencher ni d'un côté ni de l'autre, et d'ailleurs, dans la plupart des cas, je me contenterai du rôle de narrateur. C'est peut-être ce qu'il y a de mieux à faire quant à présent, et, pour ma part, je ne prétends point à un autre rôle.

I.

Rossini était âgé de trente-sept ans, il avait écrit trente-cinq opéras, et il venait de montrer toute l'ampleur et la magnificence de son génie dans un chef-d'œuvre grandiose, lorsqu'il donna au monde l'exemple d'un fait peut-être unique dans les annales de l'art : celui d'un artiste qui déserte la carrière et se retire de la lice après avoir remporté une victoire éclatante, après avoir produit l'œuvre la plus virile et la plus complète qui soit sortie de son cerveau créateur. On a beaucoup disserté sur ce fait, sur ce qu'on a appelé l'abdication de Rossini ; mais jamais personne n'a su, et l'on peut malheureusement dire aujourd'hui que jamais personne ne saura la vérité à ce sujet, le maître étant toujours resté impénétrable et s'étant toujours dérobé aux questions pressantes que lui adressaient ses amis relativement à la brusque cessation de sa carrière.

Mais nous reviendrons tout à l'heure sur ce point délicat. En attendant, nous allons jeter un coup d'œil rapide sur les premières années de cette carrière si brillante, si courte et si glorieuse.

Chacun sait que Rossini était né à Pesaro, le 29 février 1792, moins de trois mois après la mort de Mozart, qui avait quitté ce monde le 5 décembre 1791. Ne croirait-on pas voir là un dessein secret de la Fatalité, qui, au moment où elle nous enlevait le chantre adorable des *Nozze di Figaro*, faisait naître l'auteur épanoui du *Barbiere di Siviglia*, et donnait à celui-là un successeur digne de lui ?

A l'époque de la naissance de Rossini, trois grands musiciens représentaient surtout cette noble école italienne, si justement célèbre au siècle dernier, en dépit de ses défauts caractéristiques : ces trois grands musiciens étaient Guglielmi, Cimarosa et Paisiello ; Guglielmi, trop oublié aujourd'hui, et que les artistes eux-mêmes ne connaissent point ; Cimarosa, que la verve et la gaieté

de son fécond génie semblaient réserver à une fin moins tragique; et dont l'enfant qui venait au monde devait recueillir l'héritage intellectuel ; Paisiello, enfin, que Rossini était appelé à battre plus tard avec ses propres armes, et que la gloire de celui-ci devait rejeter dans une sorte de pénombre. Je ne parle pas des autres, Sarti, Portogallo, Gazzaniga, etc., artistes estimables sans aucun doute et d'un talent très-réel, mais dont l'originalité n'était point le péché mignon, et qui se bornaient à marcher dans l'orbite qui leur était tracée par leurs chefs reconnus.

Quelques années après, et à la suite d'une sorte d'interrègne, trois autres grands artistes devaient s'emparer de la place laissée libre, et gouverner à leur tour le monde musical italien. Rossini, Bellini et Donizetti, trois génies tout à fait distincts, non-seulement au point de vue de la nature de leur inspiration personnelle, mais encore à celui de la forme dont ils revêtaient leurs idées, allaient jeter un nouvel éclat, qui par malheur serait le dernier, sur cette belle et pure école ultramontaine dont on chercherait vainement aujourd'hui le dernier champion. Rossini, génie éclatant et lumineux, Bellini, nature élégiaque, poétique et tendre, Donizetti, tempérament plein de puissance et d'expansion, tous trois étaient appelés à se placer au rang suprême, bien qu'en réalité le premier ait toujours conservé sur ses deux émules un avantage évident.

Dès que Rossini put toucher un instrument, il apprit la musique. Encore, peut-on dire que des artistes de cette trempe apprennent quelque chose, et ne devinent-ils pas, plutôt? Quoi qu'il en soit, fils d'un père qui était virtuose sur le cor, et d'une mère qui gagnait sa vie à chanter dans les troupes ambulantes, il acquit la connaissance du solfége comme on apprend à lire, sans presque s'en douter, et dès l'âge de dix ans il gagnait quelques *scudi* à chanter les offices dans les églises, où il faisait entendre un soprano très-pur et très-flexible. Il eut successivement pour maîtres un claveciniste obscur du nom de Prinetti, un musicien distingué, Angelo Tesei, un chanteur excellent qui s'appelait Babbini, et enfin le célèbre Père Mattei, auprès duquel il termina, au lycée de Bologne, son éducation musicale.

On sait qu'à peine âgé de dix-huit ans il se lança dans la carrière et aborda le théâtre. De 1810 à la fin de 1813, il ne

donna pas moins de onze opéras, représentés à Venise, à Bologne, à Ferrare, à Milan et à Rome. Tous, ou presque tous, obtinrent un grand succès, malgré la rapidité avec laquelle ces ouvrages étaient écrits. C'était *la Cambiale di Matrimonio*, *l'Equivoco stravagante*, *l'Inganno felice*, *Ciro in Babilonia*, *la Scala di Seta*, *Demetrio e Polibio*, *la Pietra del Paragone*, etc. (1). Il atteignait ses vingt ans lorsque, avec l'aide de ce dernier opéra, il escaladait les planches de la Scala, ce Capitole des musiciens italiens; il en avait vingt et un lorsqu'il donnait à la Fenice son *Tancredi*, qui mit, pourrait-on dire, le comble à sa renommée ; et c'est peu de mois après la représentation de celui-ci qu'il faisait jouer l'*Italiana in Algieri*, dont le genre était si différent et par lequel il se posait en digne successeur de Cimarosa. N'a-t-on pas eu raison de dire que la vie de Rossini fut une vie de bonheur? Être célèbre dans son pays à vingt ans, et, à quarante, illustre dans le monde entier !

Ses ouvrages se suivent avec une rapidité foudroyante, et il écrit successivement : *Aureliano in Palmira*, *il Turco in Italia*, *Sigismondo*, *Elisabetta*, *Torvaldo e Dorliska*, *il Barbiere di Siviglia*, *la Gazzetta*, *Otello*, *la Cenerentola*, *la Gazza ladra*, *Armida*, *Adelaïde di Borgogna*, *Mosè in Egitto*, *Adina o il Califfo di Bagdad* (2), *Ricciardo e Zoraide*, *Ermione*, *Edoardo e Cristina*, *la Donna del Lago*, *Bianca e Faliero*, *Maometto II*, *Matilde di Shabran*, *Zelmira*, et enfin *Semiramide*, son dernier opéra représenté en Italie. Dans un espace de douze années à peine, il avait donc écrit trente-quatre partitions, conçues dans des genres tout à fait différents, et exécutées sur les plus grands théâtres de la Péninsule. Toujours sur les grandes routes, voyageant sans cesse, allant de Rome à Naples, de Naples à Milan, de Milan à Venise, il composait ses ouvrages avec une étonnante facilité, et toujours frais, toujours dis-

(1) Je donnerai plus loin une liste chronologique, détaillée et raisonnée des œuvres de Rossini, plus complète que toutes celles qui ont paru jusqu'à ce jour. C'est pourquoi je glisse en ce moment si rapidement sur les titres de ses opéras.

(2) Cette partition fut écrite à la prière d'un dilettante portugais, et exécutée à Lisbonne en l'absence de son auteur. Je ne pense pas qu'elle soit connue nulle part ailleurs.

pos, toujours gai, toujours alerte, jetait aux quatre vents du ciel les merveilles d'une inspiration juvénile, enchanteresse et primesautière. Quelques-uns de ces ouvrages furent accueillis soit avec réserve, comme *Semiramide*, soit avec hostilité, comme *le Barbier*; mais on sait, en ce qui concerne ce dernier, que les sentiments fâcheux du public étaient surtout excités par ce fait que Rossini paraissait vouloir entrer en lutte ouverte avec Paisiello, ce qu'on a reconnu depuis être parfaitement faux.

Enfin, en 1823, Rossini, qui avait épousé une cantatrice célèbre, la Colbrand, signa avec sa femme un engagement pour le théâtre de Sa Majesté, à Londres. Mme Rossini-Colbrand devait chanter à ce théâtre, et Rossini devait écrire un opéra nouveau, *la Figlia dell' Aria*, qu'on s'engageait à lui payer 6,000 francs. Tous deux passèrent par Paris, où Rossini fut accueilli avec enthousiasme par les artistes, puis se rendirent à Londres, où les conventions du traité ne purent recevoir leur exécution, le directeur du théâtre royal se trouvant dans des affaires très-embarrassées. Mais Rossini fut reçu par le souverain et par toute l'aristocratie anglaise avec une distinction toute particulière, et donna avec sa femme une série de concerts qui lui rapportèrent près de 200,000 francs et devinrent la base de sa fortune future. Car il ne faut pas oublier que les compositeurs étaient alors fort mal rétribués en Italie, et que Rossini avait à peine réussi à vivre et à faire vivre son père et sa mère avec l'argent qu'il avait gagné dans sa patrie.

Peu de temps après, il vint s'établir en France, où il eut un instant la direction du Théâtre-Italien. Puis il écrivit un opéra de circonstance pour le sacre de Charles X, *il Viaggio a Reims*, francisa son *Maometto*, dont il fit *le Siége de Corinthe*, fit de même pour son *Mosé*, qui devint *Moïse*, rarrangea ensuite la partition du *Viaggio a Reims*, qui fut intitulée à l'Opéra *le Comte Ory*, puis enfin mit le comble à sa gloire avec son foudroyant *Guillaume Tell*.

J'ai tenu à retracer sommairement les points principaux et l'ensemble de la carrière du grand homme, sans vouloir m'appesantir, dans cette sorte de procès-verbal, sur aucun détail particulier. Maintenant que j'ai rappelé au lecteur les faits généraux de cette carrière glorieuse, je vais appuyer sur ceux qui me paraîtront le plus intéressants, et je le ferai, comme je l'ai dit, sans me soucier

d'aucun ordre établi. L'homme, l'œuvre, l'artiste, voilà ce que je me propose d'étudier, soit successivement, soit simultanément, je le répète, selon que les souvenirs se présenteront à mon esprit et qu'ils provoqueront mes réflexions.

II.

On a beaucoup glosé au sujet de l'esprit de Rossini, de ses saillies, de ses boutades toujours singulières, souvent heureuses (jamais cruelles, cependant), saillies et boutades par lesquelles il se vengeait de la sottise humaine, et particulièrement de celle de ses contemporains. Si l'esprit en France court les rues, comme l'a dit un ami du paradoxe, il faut bien avouer que la sottise a encore de meilleures jambes que lui, et je ne sais trop, après tout, sous quel prétexte on voudrait empêcher un homme, fût-ce même un grand homme, d'être spirituel. Mais il déplaisait sans doute aux Français, qui se sont bénévolement attribué un monopole sous ce rapport, de voir établi parmi eux un étranger qui ne le leur cédait en rien, et qui, comme Figaro, qu'il avait fait chanter, se hâtait de rire de tout, de peur d'être obligé d'en pleurer.

Rossini était donc spirituel, et, je l'avoue, je ne saurais lui en faire un crime. Son esprit, d'ailleurs, ne ressemblait pas au nôtre : c'était un esprit gouailleur, malin, parfois un peu vert, un peu cru même, sans grand atticisme, et dont le sel était plutôt gaulois que français. Sans méchanceté du reste, je l'ai déjà dit, et dans ses plus grands écarts effleurant à peine l'épiderme.

Mais si nos compatriotes se sont montrés si peu indulgents pour les railleries de Rossini, pourquoi, par contre, se sont-ils si peu préoccupés des qualités très-réelles de son cœur et des beaux côtés de son caractère? Il y avait là matière à réflexion cependant, et je ne sache pas qu'on ait beaucoup vanté à ce point de vue l'homme illustre qui est mort parmi nous.

Il est un fait à remarquer pourtant, c'est que Rossini a toujours été, non pas seulement admiré, mais *aimé* de tous ses confrères. Je souligne le mot intentionnellement, d'abord parce que

le fait est de la plus entière exactitude, ensuite parce qu'il n'est pas si commun qu'on ne le doive mentionner. Oui, tous les artistes que Rossini a été à même de connaître dans le cours de sa longue existence, tous ceux avec lesquels il s'est trouvé en relations, ressentaient pour lui un attachement véritable, une affection peu commune, affection qui prenait sa source, soit dans la cordialité des rapports qui s'étaient établis de part et d'autre, soit dans la bonne grâce charmante avec laquelle Rossini traitait ses confrères, soit dans les services qu'il avait pu et su rendre à quelques-uns d'entre eux. On pourrait les citer tous : Cherubini, Boieldieu, Berton (qui l'avait si maltraité pourtant, dès l'abord), Carafa, Hérold, Pacini, Nicolo, Meyerbeer, Bellini, Donizetti, Mercadante, Choron, Reicha, Panseron, etc., etc. Les preuves sont nombreuses à ce sujet. Je n'ai que l'embarras du choix, — et je vais choisir. D'ailleurs, l'histoire des relations des grands artistes n'est pas sans intérêt pour l'histoire de l'art lui-même.

Commençons par ses compatriotes, et choisissons d'abord parmi eux les deux hommes dont le génie a su non point balancer, mais accompagner sa gloire sans en être obscurci. On devine que je veux parler de Donizetti et de Bellini.

Ici, on m'excusera de consigner un souvenir tout personnel, et l'on me permettra d'affirmer que je n'évoque point ce souvenir par le fait d'une vanité qui serait assurément fort puérile, mais bien pour donner une idée des sentiments que Rossini, même sur la fin de sa vie, n'avait cessé de nourrir pour les deux grands artistes qui, à l'époque la plus brillante de sa carrière active, avaient été, non ses rivaux, mais ses émules.

Ayant publié dans un journal un travail étendu sur Bellini, travail dans lequel je m'étais efforcé d'apprécier la vie et l'œuvre du doux chantre sicilien, j'appris que Rossini avait suivi cette étude avec intérêt, et l'ami qui voulut bien me donner cette bonne nouvelle me confia en même temps que le maître avait manifesté le désir de me connaître, et m'offrit de me présenter à lui. Rendez-vous fut donc pris, et, deux jours après, je me trouvai en présence de Rossini, dans son appartement de la Chaussée-d'Antin. Dès qu'il eut entendu prononcer mon nom, il se leva obligeamment, vint à moi, prit mes deux mains dans les siennes, et, après quelques compliments qu'il est inutile de rapporter ici, me dit

ces paroles, avec cet air demi-narquois, demi-sérieux, qui lui était familier :

— Mon cher monsieur, j'ai une grâce à vous demander. Si jamais il vous arrive, à la suite d'un mauvais rêve, de vous éveiller de mauvaise humeur, dites de moi tout le mal qu'il vous plaira ; mais, je vous en conjure, ne prononcez jamais un mot fâcheux contre Bellini ou Donizetti. Ce sont deux bien grands musiciens, et j'honore leur mémoire comme celle de deux frères chéris (1).

C'est dans le cours de cette visite que Rossini m'apprit que le contrat signé par Bellini et l'administration du théâtre Italien, au sujet des *Puritains*, avait été conclu à son instigation. Il savait que Bellini avait le désir d'écrire un opéra expressément pour Paris, il s'était entremis à ce sujet, et sur son initiative l'affaire avait réussi.

Agé de dix ans environ de plus que Bellini, il l'aimait en quelque sorte comme un fils. C'est lui qui le reçut à Paris, qui le présenta, qui le pilota partout. Un jour, chez une dame du grand monde, dont il organisait les petits concerts, et où, nouveau Mentor, il avait mené son Télémaque, on lui demanda s'il pensait que Bellini voulût bien accompagner un air du *Pirate*. Bellini jouait fort mal du piano, Rossini le savait, et, pour l'excuser d'avance, il répondit que Bellini refuserait sans doute à cause de sa trop grande timidité. La dame alla cependant faire sa demande à celui-ci, qui se récusa en effet, et ce fut Rossini lui-même qui accompagna l'air de son ami.

Cette petite anecdote a une suite, qu'il fallait entendre raconter à Rossini, avec sa bonhomie souriante, pour en avoir toute la saveur. Bellini fut un peu confus de ce petit incident, et voulut faire en sorte qu'il ne pût se reproduire. Mais pour cela il se cacha de tout le monde. Or, quelques jours après, Rossini arrive chez lui un matin, sonne, et est fort étonné lorsque la bonne, qui le connais-

(1) Une année plus tard, un éditeur m'ayant proposé de réunir en un volume la série d'articles que j'avais publiés sur Bellini, je demandai au maître s'il voulait bien me permettre de placer ce livre sous son patronage et de lui en offrir la dédicace. Il accepta avec une bonne grâce charmante, et, dans la révision que je fis subir à mon premier travail, je pus faire entrer bon nombre de renseignements, de détails inédits, qu'il avait pris lui-même la peine de me donner.

sait bien, lui dit : — Vous ne pouvez pas entrer, Monsieur travaille. — Parbleu oui, répond-il, je le crois bien, il travaille à ses *Puritains*. — Oh! non, Monsieur, ce n'est pas cela ; Monsieur est avec son professeur de piano, et il a dit qu'il ne fallait faire entrer personne. — Ah! c'est très-bien, reprend alors Rossini en souriant, ne le dérangez pas. — Et il se retira.

Lorsque Rossini lui-même arriva à Paris, en 1823, l'une de ses premières visites fut pour Cherubini, un des plus grands artistes de son temps, mais comme homme, on le sait, grincheux à dire d'expert. Lorsqu'il fut entré dans le salon, et en attendant le maître de la maison, il se mit au piano et entonna le grand air d'un des opéras de celui-ci, *Giulio Sabino*, abandonné depuis bien longtemps; il avait appris cet air de l'artiste même qui avait créé le rôle. Cherubini arrive pendant qu'il chantait et lui dit, avec cet accent burlesque qui est devenu légendaire : : — Che, che, che, vi connaissez cet air? — Oui, maître, vous voyez. — Et où diable avez-vi entendou ça, qui ne se zoüe piou depouis bien longtemps? — Oh! mon Dieu, dans les rues, où on le chante encore, et, comme j'ai bonne mémoire, je l'ai retenu.

Cherubini était enchanté, et tous deux furent promptement amis.

Ils se voyaient souvent, et Rossini, comme Boieldieu, avait parfois le secret d'obtenir de Cherubini ce qu'il désirait. Il en profitait pour rendre des services à tel ou tel. Un jour, il eut une discussion avec lui, au sujet de sa fille Zénobie, que Cherubini s'obstinait à ne point vouloir marier. Un bon parti s'offrait cependant pour elle : un jeune homme riche, secrétaire particulier du grand-duc de Toscane et professeur à l'université de Pise, demandait sa main depuis longtemps déjà, mais inutilement. Dînant chez Cherubini, Rossini amène la conversation sur ce sujet et lui dit qu'il devait enfin consentir à ce mariage. — Che, che, che, fait celui-ci, che, vi m'assassinez, en me disant cela! — Comment, diable! réplique Rossini, vous n'avez rien, vous trouvez un imbécile qui demande à prendre votre fille sans dot, sans trousseau, sans quoi que ce soit, et vous faites encore le dégoûté! C'est absurde! — Che, che, che! zé né veux pas qu'on me parle comme cela, répond Cherubini en s'emportant. — Oh! vous ne me ferez pas peur, reprend Rossini. Vous avez plus de talent que moi, parbleu, c'est reconnu, mais mes *pizzicati* valent mieux que toutes vos fugues, voyez-vous!

Rossini fut aussi, on le sait, lié par une véritable affection à Meyerbeer. M. Amédée Méreaux a parlé en fort bons termes du lien étroit par lequel étaient unis ces deux grands hommes, qui s'estimaient autant qu'ils s'aimaient et s'admiraient :

> La chronique a eu beau jeu à faire circuler nombre de ces petites anecdotes qu'on croit pouvoir adopter sans examen et même inventer au besoin pour amuser le public : on n'en prévoit pas les conséquences, qui ont pourtant le triste effet de fausser l'opinion sur les personnalités les plus respectables. Je dois dire que j'ai reçu de Rossini et de Meyerbeer la confidence de certains démentis qu'ils auraient voulu donner publiquement à des mots qu'on leur prêtait, à des correspondances qu'on leur attribuait sur le compte l'un de l'autre, et auxquels il ne manquait que la vérité.
> La vérité, la voici sur les deux grands artistes : ils s'estimaient au plus haut degré, se rendaient ostensiblement justice et s'aimaient fraternellement.
> Le premier usage que Rossini fit, en 1825, de son pouvoir directorial au théâtre Italien fut de faire monter *il Crociato*, de son ami Meyerbeer. C'était la plus belle partition italienne de celui qui devait devenir son émule. Rossini désira et obtint que Meyerbeer fût appelé pour venir diriger la mise en scène de son opéra à Paris (1).

Nous avons vu que c'est à Rossini que Bellini dut de pouvoir écrire pour Paris sa partition des *Puritains* et de faire représenter au théâtre Italien cet ouvrage, qui devait être le dernier sorti de sa plume ; nous venons de voir ce qu'il fit pour Meyerbeer, qui avait un si grand désir de se produire parmi nous. Nous devons constater qu'il agit de même à l'égard de Donizetti et de Mercadante, auxquels il aplanit la voie et qu'il fit connaître au public français ; je crois qu'on en peut dire autant en ce qui concerne Pacini. On conviendra que, pour un sceptique, de tels procédés sont assez rares.

Continuons à rappeler la nature de ses relations avec Meyerbeer. Voici une lettre que celui-ci lui adressa un jour, en italien, pour répondre à une invitation qu'il en avait reçue ; je donne le texte et la traduction de cette lettre, tels que *le Ménestrel* les a publiés :

(1) *Moniteur universel* du 22 novembre 1868.

Mio divino Maestro!

Guadagnare in una tirata tre volte il terno al lotto, pare quasi impossibile, e pure mi è successo jeri tal caso:

Primo terno: Un autografo Rossiniano;

Secondo terno: Una soave affettuosissima lettera dell'immortale maestro;

Terzo terno: Una graziosa invitazione, colla dolce prospettiva di passare qualche ore col Giove della musica, alla sua mensa ospitaliera;

Accetto con altrettanto piacere che riconoscenza le vostre bontà, ed attendo con impazienza il prossimo sabbato, per ivi repetervi verbalmente le espressione del fedele e costante attacamento, e dell' ammirazione senza limite del vostro

G. MEYERBEER.

Sabbato, 9 Gennajo.

Mon divin Maestro!

Gagner en un seul tirage trois fois le terne à la loterie, semble presque impossible, et cependant cette bonne fortune m'est échue hier.

Premier terne: Un autographe de Rossini;

Deuxième terne: Une délicate lettre très-affectueuse de l'immortel maestro;

Troisième terne: Une gracieuse invitation avec la douce perspective de passer quelques heures auprès du Jupiter de la musique, à sa table hospitalière. J'accepte vos bontés avec autant de plaisir que de reconnaissance, et j'attends avec impatience samedi prochain, pour vous répéter de vive voix les expressions du fidèle et constant attachement et de l'admiration sans limite de votre

G. MEYERBEER.

Samedi, 9 janvier.

Cette lettre suffit sans doute pour prouver l'intimité qui existait entre ces deux grands hommes. D'ailleurs, on n'a pas oublié la douleur profonde que Rossini ressentit à la nouvelle de la mort de Meyerbeer (1).

On n'en finirait pas si l'on voulait rappeler tous les traits de

(1) « Quelques heures à peine s'étaient écoulées depuis que Meyerbeer avait cessé de vivre, lorsque Rossini, prévenu seulement de sa maladie par un ami commun, se présenta chez le concierge de la rue Montaigne, nº 2, pour avoir des nouvelles. Le concierge lui répondit aussitôt que Meyerbeer venait de mourir. Foudroyé par cette nouvelle, l'auteur de *Guillaume Tell* tomba sur une chaise et resta pendant plus de dix minutes sans connaissance. Une des filles de Meyerbeer ayant été appelée, Rossini se jeta éperdu dans ses bras et répandit un torrent de larmes, par lesquelles il fut soulagé. » — MEYERBEER, *Notes biographiques*, par Arthur Pougin (Paris, Tresse, 1864).

bonté de Rossini, que quelques-uns ont toujours voulu faire passer pour foncièrement égoïste. Je vais emprunter les suivants à M. Amédée Méreaux, que j'ai déjà cité :

La première rencontre qu'il fit à Paris, où il ne connaissait personne (lors de son arrivée, en 1823), fut celle de Panseron, avec qui il s'était lié en Italie, lorsque le jeune musicien français, lauréat de l'Institut, suivait le cours de contre-point du P. Mattei, au Conservatoire de Bologne. Rossini, qui connaissait le caractère vif et enjoué de son ami, fut frappé de son air triste et préoccupé. Il l'interrogea et apprit de lui qu'il était fort embarrassé pour tirer son frère de la conscription: Il fallait pour cela ce qui lui manquait : de l'argent. — « Organise un con-
» cert, dit Rossini. — Tu ne sais pas ce que c'est qu'un concert à Paris,
» répond Panseron : beaucoup de fatigues, de peines, et pas de re-
» cette. » Mais lorsque Rossini lui proposa d'être l'accompagnateur du concert, Panseron se sentit sauvé. Ce concert eut lieu dans la salle de la rue de Cléry : foule immense jusque dans la rue et recette s'élevant à plus du double de la somme nécessaire au rachat du conscrit. Voilà comme Rossini utilisait sa première apparition devant le public parisien, pour lequel il était non-seulement une nouvelle célébrité, mais encore une curiosité artistique...

Il y a quelques années, on voulut monter à l'Opéra la *Semiramide*, traduite spécialement par Méry et mise en scène avec un luxe de spectacle digne de l'œuvre et de l'illustre compositeur. Rossini n'y tenait pas le moins du monde, et son premier mouvement fut de remercier l'*impresario* et le poëte de leurs excellentes intentions, dont il ne croyait pas devoir profiter. Toutefois, il changea d'avis en se souvenant que son ami Carafa venait d'essuyer quelques pertes d'argent assez importantes, et en voyant dans la proposition de l'Opéra une occasion de lui venir en aide de la façon la plus délicate. Il renoua facilement des relations que le directeur et Méry avaient regretté de voir interrompues, il consentit à la représentation de *Sémiramis*; mais, comme on voulait y introduire un ballet, il y mit la condition que son ami Carafa composerait les airs de danse et toucherait en entier les droits d'auteur.

Il y a un an environ, Mlle Nicolo, fille du célèbre auteur de *Joconde* et de *Jeannot et Colin*, fut présentée à Rossini dans une de ces intéressantes soirées où ce roi de la musique réunissait l'élite des artistes et des amateurs de Paris; Mlle Nicolo est elle-même très-bonne pianiste et compose en digne fille du fécond mélodiste dont s'honore l'école française. Invitée par Rossini à se faire entendre, elle joua un joli *andante* de sa composition, *une Plainte*, qui fut écouté avec un vif intérêt. Le maître demanda le manuscrit, voulant, disait-il, relire ce qu'il avait entendu avec plaisir. Dès le lendemain, le morceau était donné à la gravure, et, quelques jours après, paraissait chez un éditeur de Paris, avec ce titre bien flatteur pour l'auteur : *Une Plainte, pour le piano, par Mlle Nicolo, éditée par son ami et l'admirateur de son père, G. Rossini.*

Ce grand et excellent cœur avait tous les secrets pour faire une bonne et aimable action: pour la première et unique fois de sa vie, il s'était fait éditeur, afin d'assurer à une modeste artiste une publicité si difficile à obtenir, même avec un grand nom (1).

Voilà l'homme qu'on nous aurait volontiers représenté comme manquant absolument de cœur, de sens moral. Sous ce dernier rapport nous allons voir, par sa conduite à l'égard d'Hérold, ce qu'il faut en penser, et avec quel éclat il savait rendre hommage au génie de nos artistes.

Peu de temps après la représentation du *Moïse* français, le 14 octobre 1827, *le Moniteur* annonçait que S. M. Charles X, « voulant donner à M. Rossini un témoignage de sa satisfaction pour le nouveau chef-d'œuvre dont il vient d'enrichir la scène française, » le nommait chevalier de la Légion d'honneur.

On suppose que Rossini, enchanté, va adresser au roi une lettre de remerciement? Point. Il se rend au contraire chez le surintendant des Beaux-Arts, M. le vicomte Sosthène de La Rochefoucauld, et lui tient à peu près ce langage : — « Monsieur, j'apprends que Sa Majesté vient de m'accorder la croix de chevalier de la Légion d'honneur. Je viens supplier Votre Excellence d'obtenir du roi que cette grande distinction ne me soit accordée que plus tard. J'ai pour cela deux raisons : la première, c'est qu'un grand compositeur français, Hérold, n'est pas décoré alors qu'il le mérite à tous égards ; la seconde, c'est que pour moi, la décoration doit être le prix d'une œuvre que j'aurai conçue expressément en vue de la France. *Le Siége de Corinthe, le Comte Ory, Moïse* même, sont des partitions italiennes que j'ai modifiées et complétées pour la scène française; mais celle de *Guillaume Tell*, que je vais écrire, sera composée spécialement et uniquement pour l'Opéra. C'est après l'apparition de cet ouvrage que je serai heureux de venir vous rappeler les intentions bienveillantes du roi à mon égard. » — Il en fut de tout point comme Rossini l'avait désiré : *le Moniteur* du 22 octobre rectifiait, en annulant

(1) *Moniteur universel* du 22 novembre 1868. — Dans ce même article, M. Méreaux nous apprend encore qu'à l'époque où Rossini était inspecteur du chant en France, il usa de son crédit pour faire accorder une subvention à l'école de Choron et à l'institution naissante de la Société des concerts du Conservatoire.

2

le décret précédemment publié, une prétendue erreur (ce qui est bien curieux); l'année suivante Hérold était décoré, et enfin, après la représentation de *Guillaume Tell*, Rossini était de nouveau nommé chevalier, cette fois sur sa demande.

Comme il savait apprécier le génie d'Hérold, Rossini savait rendre justice à celui de Boieldieu. L'auteur de *la Dame blanche* et celui de *Guillaume Tell* ressentaient d'ailleurs l'un pour l'autre une vive sympathie, et cette sympathie avait engendré une amitié profonde. Rossini avait agi avec Boieldieu comme il l'avait fait à l'égard de Cherubini, avec une sorte de coquetterie dans la galanterie, et en employant exactement le même procédé. Dès son arrivée à Paris, il s'était empressé de rendre visite à celui qui pouvait être alors considéré comme le chef de l'école française, et, tandis qu'on allait l'annoncer, il se mit au piano et chanta de sa belle voix l'air fameux de *Jean de Paris:* « Tout à l'amour, tout à l'honneur! » Boieldieu, dont la sensibilité était extrême, fut on ne peut plus touché de cette attention.

Plus que tout autre, Boieldieu admirait le grand génie de Rossini, mais il avait le juste sentiment de sa valeur personnelle, et il faut dire que plus d'une fois il fut choqué de voir sacrifier trop bénévolement les gloires de la France à une gloire étrangère, alors qu'on pouvait si bien jouir à la fois des bienfaits de l'une et des autres. J'en trouve la preuve dans une lettre adressée par lui à Crémont, alors chef d'orchestre de l'Opéra-Comique, et dont je vais donner un extrait. Cette lettre est datée du 9 décembre 1823 :

.... Je vous fais encore mes excuses pour la peine que vous donnera la petite suppression que je vous ai demandée. Mais vous avez trop d'esprit pour ne pas sentir que j'ai raison d'en agir ainsi, surtout dans un moment où les Rossinistes français (car les Rossinistes italiens, et Rossini lui-même, sont plus justes envers nous) voudraient nous mettre tout à fait sous les pieds de leur idole. Il n'a point besoin de cela pour l'élever. Son grand talent le mettra toujours à sa place. Si donc on voulait être raisonnable, on ferait en musique ce que l'on fait en littérature et en peinture. On peut avoir le Dante, le Tasse et d'autres dans sa bibliothèque, et l'on peut admirer dans la même galerie Rubens et Raphaël. Honneur à Rossini, mais honneur à Mozart, à Gluck, à Cimarosa, etc.... Rossini, avec lequel j'ai beaucoup causé, est bien de cet avis. Il s'est fait un genre à lui, parce qu'il a pris dans plusieurs genres

des exemples qui l'ont guidé. Tandis que ceux qui n'aiment qu'un genre ne seront jamais que les copistes serviles de ce genre (1).....

On voit que, malgré tout, Rossini et Boieldieu étaient en fort bons termes vis-à-vis l'un de l'autre. Un nuage pourtant vint à passer sur leur amitié, et ce ne fut la faute d'aucun d'eux. C'est encore une lettre de Boieldieu, celle-ci adressée à Hérold, qui va nous faire connaître les faits :

Que pensez-vous, écrivait Boieldieu indigné, de bas adulateurs, qui sont venus, pour faire leur cour à Rossini, lui dire que je disais du mal de la musique du *Comte Ory?* si bien que Mme Rossini m'a reçu, le jour de la deuxième représentation du *Comte Ory*, de manière à ce que je ne doive plus remettre les pieds chez elle. A cette époque, je ne savais pas ce qui avait donné lieu à cette froide réception. Je ne le sais que depuis deux jours, et j'en rirais de pitié s'il n'était pénible de penser que c'est un *Français* en cheveux blancs qui est venu, pour faire sa cour au « monarque » musical, dire du mal d'un « sujet » paisible, qui est tout dévoué à l'homme et à l'artiste. Il est de fait que j'aime véritablement Rossini, et vous savez si je suis son admirateur. Je donnerais tout ce que j'ai fait pour un seul de ses morceaux, et je le prendrai si l'on veut, dans ce *Comte Ory*, dont on prétend que j'ai dit du mal. Enfin, c'est M. P......., que je croyais être un homme de bien, qui es venu salir ainsi ses cheveux blancs, en débitant une calomnie infâme. Je vous dis tout cela pour que, si vous en entendez parler, vous puissiez répondre, et je m'en repose bien volontiers sur vous. Je n'ai besoin de Rossini en aucune manière; ce n'est donc point pour lui faire ma cour que je l'aime et que je l'admire. S'il a la faiblesse de croire aux bavardages et qu'il ne veuille pas de la sincère amitié que j'ai pour lui, je n'en sera que plus son admirateur; car entre amis on oublie les distances, et alors je verrai bien plus celle qu'il y a, malheureusement pour moi, entre lui et moi. Voilà ma profession de foi tout entière. Si cela ne suffit pas pour rendre hommage au monarque, que diable faut-il faire de plus? Battre la mesure à *trois temps*, quand la mesure est à *deux?* faire des contorsions et dire : *Je me meurs!* Ma foi, quand je le dirai, ce sera pour tout de bon. En attendant, je veux vivre et entendre la musique de Rossini. Mais comme je suis bavard!

Adieu. Mon respect à Madame.

BOIELDIEU.

Le malentendu causé par cette affaire se dissipa cependant, et les deux hommes redevinrent bientôt amis.

(1) L'autographe de cette lettre est en ma possession.

Pour donner une idée des rapports qui existaient entre eux, je vais reproduire une anecdote qui m'a été contée et par Rossini lui-même, et par M. Amédée Méreaux, et par M. Boieldieu fils.

C'était le soir de la première représentation de *la Dame blanche*. Rossini et Boieldieu occupaient alors chacun un appartement dans la même maison, celle qui portait le numéro 10 du boulevard Montmartre, et l'appartement de Boieldieu était situé juste au-dessus de celui qu'habitait Rossini. On sait quel fut le succès foudroyant de *la Dame blanche*, combien le public fut enchanté, et, malgré toute son estime pour le talent de l'auteur, heureusement surpris à l'audition de cet ouvrage adorable. A l'issue de la représentation, l'orchestre de l'Opéra-Comique se réunit spontanément, et résolut de venir aussitôt donner une sérénade à Boieldieu dans la cour de sa maison. Naturellement, ce fut une surprise, et Boieldieu ne savait comment répondre à une telle attention. Tout le monde était aux fenêtres, cela va sans dire, et lorsque Boieldieu voulut faire monter chez lui les artistes pour les remercier et leur offrir quelques rafraîchissements, Rossini lui cria : — « Mais, mon cher Boieldieu, jamais tout ce monde ne pourra tenir chez vous ! Si vous le permettez, je vais faire entrer chez moi ; je mets ma terrasse à votre disposition. »

Boieldieu accepta, et cette réception familière eut lieu en effet chez Rossini. Puis, quand tout le monde fut parti, les deux compositeurs se mirent à causer, et Rossini, faisant à Boieldieu l'éloge de sa nouvelle partition, lui dit que c'était un véritable opéra-comique, comme il n'en existait pas, un modèle du genre, et tel qu'aucun compositeur italien, sans l'en excepter lui-même, n'en eût pu écrire un semblable. Boieldieu était confus de ces louanges, et, se défendant de bonne grâce et de bonne foi, dit à Rossini :

— Voyons, mon cher ami, dans un jour si heureux pour moi, où j'ai lieu d'être si satisfait, vous n'allez pas vouloir me faire rougir ?

— Non, non ! lui répond Rossini. Je suis dans le vrai. Pas un de nous autres, Italiens, n'aurait écrit comme vous la scène de la vente. Nous aurions fait là un ensemble monstrueux, plein de bruit, avec des *felicità, felicità, felicità* à perte de vue, et nous ne serions pas arrivés à l'admirable effet que vous avez produit.

— Allons, cher ami, reprend Boieldieu en souriant et en ouvrant la porte pour remonter chez lui, je vois bien qu'aujourd'hui je n'aurai pas raison de votre obstination. Mais souvenez-vous, continue-t-il en lui montrant l'escalier, que je ne suis jamais au-dessus de vous que quand je vais me coucher.

Cette anecdote n'est-elle pas bien jolie?

Avant de terminer, je ne veux pas oublier de faire remarquer que c'est dans cette maison du numéro 10, boulevard Montmartre, habitée à la fois par Rossini, Boieldieu et Carafa, que furent composés les trois chefs-d'œuvre de ces trois musiciens: *Guillaume Tell*, *la Dame blanche* et *Masaniello*.

III.

Rossini avait à peine quatorze ans lorsqu'il commença à écrire pour le théâtre. Le grand virtuose Mombelli, sur son déclin, avait formé une compagnie chantante composée des membres de sa propre famille. Rossini était attaché à cette compagnie, sans doute, malgré son jeune âge, en qualité de *maestro concertatore*. Sur les désirs de Mombelli, il écrivit successivement un certain nombre de morceaux destinés à être intercalés dans tel ou tel ouvrage, et, sur les conseils qui lui en furent donnés par cet artiste, il groupa ensuite ces morceaux détachés et les adapta au livret de *Demetrio e Polibio*. « Cet opéra, dit Zanolini, qui raconte le fait (1), quoique manquant d'unité et d'un sentiment conforme d'expression, est pourtant si plein de *brio* et de nouveauté qu'il plut beaucoup partout où il fut représenté. » J'ajoute que *Demetrio e Polibio* ne vient qu'en huitième dans la liste chronologique des opéras représentés de Rossini. Le jeune artiste n'osa pas sans doute débuter par un ouvrage conçu dans de telles conditions.

C'est encore à Zanolini que nous devons de savoir comment le futur grand homme fit ses premiers pas dans la carrière. — « Le *giovanetto* mourait d'envie de trouver une occasion de composer pour un théâtre, et ne savait à qui s'adresser, lorsqu'il se souvint

(1) *Gioacchino Rossini*, notice publiée dans l'*Ape italiana* en 1836.

d'une promesse que lui avait faite le marquis Cavalli. Quelques années auparavant, Gioacchino Rossini se trouvait, comme accompagnateur au piano, à la foire de Sinigaglia. Le marquis Cavalli était surintendant du théâtre, et, comme c'est l'usage, faisait l'amour avec la *prima donna*, la Carpani. Or, il advint qu'à l'une des représentations celle-ci fit une roulade si monstrueusement fausse qu'on entendit, du côté du piano, partir un formidable éclat de rire. La chanteuse s'en montra fort courroucée, et le cavalier surintendant appela le maestro pour lui adresser une sévère réprimande. Mais lorsqu'il vit ce *maestrino* encore en âge de jouer aux billes, non-seulement il lui pardonna sa faute, mais il le prit en affection, l'invita à sa table et lui dit gracieusement que, quand il se croirait en état de composer un opéra, il le lui fît savoir, promettant de s'employer pour le faire exécuter sur un théâtre de Venise. Peut-être pensait-il qu'il attendrait longtemps, mais peu d'années après il reçut une lettre de Rossini ; il tint sa parole, et à dix-huit ans Rossini composa à Venise pour le théâtre San-Mosè *la Cambiale di matrimonio*, et en sortit avec honneur. »

Une fois lancé dans la carrière, Rossini se mit à courir si vite, si vite, qu'on a peine à suivre le cours de ses premiers exploits. De la fin de 1810, époque de son heureux début, à la fin de 1812, il ne fait pas représenter moins de neuf ouvrages plus ou moins importants, tous accueillis avec faveur : *la Cambiale di Matrimonio*, *l'Equivoco stravagante*, *l'Inganno felice*, *il Cambio della Valigia*, *Ciro in Babilonia*, *la Scala di seta*, *la Pietra del paragone*, *Demetrio e Polibio*, enfin *l'Occasione fa il ladro*. Mais son plus grand succès, au milieu de tous ses succès, fut d'obtenir du prince Eugène, alors vice-roi d'Italie, l'exemption de la conscription. Il dut aux preuves qu'il avait déjà données de son génie, de pouvoir suivre librement la voie qu'il avait choisie. « Les terribles lois de la conscription, dit Stendhal, s'abaissèrent devant son génie naissant. Le ministre de l'intérieur du royaume d'Italie osa proposer une exception en sa faveur au prince Eugène, et le prince, malgré la peur affreuse que lui faisaient les lettres de Paris, céda à la voix publique. Rossini, dégagé du métier de soldat, alla à Bologne ; il y était attendu par des aventures du même genre que

celles de Milan, l'enthousiasme du public et l'amour des plus belles (1). »

Ici, je ne résiste pas au désir de faire une seconde citation du livre si singulier, si original, de Stendhal. Cet écrivain charmant, qui a dit tout à la fois des choses excellentes et absurdes sur Rossini, a tracé de main de maître le spectacle des premières années actives du grand homme, et nous a dévoilé les mystères de la vie agitée des artistes italiens à cette époque. C'est un tableau pris sur le vif, plein de piquant et d'intérêt, et qu'on me saura, je suppose, d'autant plus de gré de reproduire, que le sujet en a disparu maintenant, et que la transformation qui s'est opérée dans les mœurs politiques, sociales et artistiques de l'Italie pourrait en quelque sorte le faire reléguer au rang des fables. On me pardonnera donc facilement la longueur de cette citation, qui semble comme une page oubliée du *Roman comique* et qui est digne de cette épopée burlesque.

De Bologne, qui est le quartier général de la musique en Italie, dit Stendhal, Rossini fut engagé pour toutes les villes où se trouvait un théâtre. On faisait partout aux *impresarii* la condition de faire écrire un opéra par Rossini. On lui donnait en général mille francs par opéra et il en faisait quatre ou cinq tous les ans.

Voici le mécanisme des théâtres d'Italie : un entrepreneur (et c'est très-souvent le patricien le plus riche d'une petite ville ; ce rôle donne de la considération et des plaisirs, mais ordinairement il est ruineux), un riche patricien, dis-je, prend l'entreprise du théâtre de la ville où il brille ; forme une troupe, toujours composée de la *prima donna*, le *tenore*, le *basso cantante*, le *basso buffo*, une seconde femme et un troisième bouffe. L'*impresario* engage un *maestro* (compositeur), qui lui fait un opéra nouveau, en ayant soin de calculer ses airs pour la voix des sujets qui doivent les chanter. L'*impresario* achète le poëme (*libretto*) ; c'est une dépense de 60 à 80 francs. L'auteur est quelque malheureux abbé, parasite dans quelque maison riche du pays. Le rôle si comique du parasite, si bien peint par Térence, est encore dans toute sa gloire en Lombardie, où la plus petite ville a cinq ou six maisons de cent mille livres de rente. L'impresario, qui est le chef d'une de ces maisons, remet le soin de toutes les affaires financières de son théâtre à un régisseur, d'ordinaire l'avocat archifripon qui lui sert d'intendant ; et lui, l'impresario, devient amoureux de la prima donna : le grand objet de

(1) *Vie de Rossini*.

curiosité dans la petite ville est de savoir s'il lui donnera le bras en public.

La troupe, ainsi organisée, donne enfin sa première représentation, après un mois d'intrigues burlesques et qui font la nouvelle du pays. Cette *prima recita* fait le plus grand événement public pour la petite ville, et tel que je n'en trouve point à lui comparer à Paris. Huit à dix mille personnes discutent pendant trois semaines les beautés et les défauts de l'opéra avec toute la force d'attention qu'ils (sic) ont reçue du ciel, et surtout avec toute la force de leurs poumons. Cette première représentation, quand elle n'est pas interrompue par un esclandre, est ordinairement suivie de vingt ou trente autres, après quoi la troupe se disperse. Cela s'appelle en général une saison (*una stagione*). La meilleure saison est celle du carnaval. Les chanteurs qui ne sont pas engagés (*scritturati*) se tiennent communément à Bologne ou à Milan ; là ils ont des agents de théâtre qui s'occupent de les placer et de les voler.

Après cette petite description des mœurs théâtrales, le lecteur se fera tout de suite une idée de la vie singulière et sans analogue en France que Rossini mena de 1810 à 1816. Il parcourut successivement toutes les villes d'Italie, passant deux ou trois mois dans chacune. A son arrivée, il était reçu, fêté, porté aux nues par les *dilettanti* du pays ; les quinze ou vingt premiers jours se passaient à recevoir des diners et à hausser les épaules de la bêtise du libretto. Rossini, outre qu'il a dans l'esprit un feu étonnant, a été élevé par sa première maîtresse (la comtesse P***, de Pesaro), dans la lecture de l'Arioste, des comédies de Machiavel, des *fiabe* de Gozzi, des poëmes de Buratti, et sent fort bien les sottises d'un libretto. *Tu mi hai dato versi, ma non situazioni*, lui ai-je entendu dire plusieurs fois au poëte crotté qui se confond en excuses et deux heures après lui apporte un sonnet *umiliato alla gloria del più gran maestro d'Italia e del mondo*.

Après quinze ou vingt jours de cette vie dissipée, Rossini commence à refuser les diners et les soirées musicales, et il prétend s'occuper sérieusement à étudier les voix de ses acteurs ; il les fait chanter au piano et on le voit obligé de mutiler les plus belles idées du monde, parce que le ténor ne peut pas atteindre à la note dont sa pensée avait besoin, ou parce que la prima donna chante toujours faux dans le passage de tel ton à tel autre. Quelquefois, dans toute la troupe, il n'y a que le *basso* qui puisse chanter.

Enfin, vingt jours avant la première représentation, Rossini, connaissant bien la voix de ses chanteurs, se met à écrire. Il se lève tard, compose au milieu de la conversation de ses nouveaux amis qui, quoi qu'il fasse, ne le quittent pas un instant de la journée. Il va dîner avec eux à l'*Osteria*, et souvent souper ; il rentre fort tard, et ses amis le reconduisent jusqu'à sa porte en chantant à tue-tête de la musique qu'il improvise, quelquefois un *miserere*, au grand scandale des dévots du quartier. Il rentre enfin, et c'est à cette époque de la journée, vers les 3 heures du matin, que lui sont venues ses idées les plus brillantes. Il les écrit

à la hâte et sans piano, sur de petits bouts de papier, et le lendemain il les arrange, les instrumente, pour parler son langage, en causant avec ses amis. Figurez-vous un esprit vif, ardent, que toutes choses frappent, qui tire parti de tout, qui ne s'embarrasse de rien. Ainsi, dernièrement, composant son *Moïse*, quelqu'un lui dit : Vous faites chanter des Hébreux, les ferez-vous naziller comme à la synagogue? Cette idée le frappe, et sur-le-champ il compose un chœur magnifique qui commence en effet par certaines combinaisons de sons qui rappellent un peu la synagogue juive. Une seule chose à ma connaissance peut paralyser ce génie brillant, toujours créateur, toujours en action, c'est la présence d'un pédant qui vient lui parler gloire et théorie et l'accable de compliments savants. Alors il prend de l'humeur et se permet des plaisanteries souvent plus remarquables par leur énergie grotesque que par la mesure parfaite et l'atticisme. En Italie, comme il n'y a point eu de cour dédaigneuse s'amusant à épurer la langue, et que personne ne s'avise de songer à son rang avant que de rire, le nombre des choses réputées grossières ou ignobles est infiniment restreint ; de là, la couleur particulière de la poésie de Monti ; cela est noble, cela est sublime, et cependant cela ne rappelle nullement les scrupules et les timidités sottes d'un hôtel de Rambouillet. C'est le contraire de M. l'abbé Delille ; le mot *noble* n'a pas le même sens en Italie et en France.

. .

Composer n'est rien, à ce que dit Rossini ; l'ennuyeux, c'est de faire répéter. C'est dans ce triste moment que le pauvre maestro endure le supplice d'entendre défigurer, dans tous les tons de la voix humaine, ses plus belles idées, ses cantilènes les plus brillantes ou les plus suaves. Il y a de quoi se siffler soi-même, dit Rossini. Il sort triste des répétitions, il est dégoûté de ce qu'il admirait la veille.

Mais ces séances, si pénibles pour le jeune compositeur, sont à mes yeux le triomphe de la sensibilité italienne ; c'est là que, rassemblés autour d'un mauvais piano éclopé, dans le taudis qu'on appelle le *ridotto* du théâtre de quelque petite ville, telle que Reggio ou Velletri, j'ai vu huit ou dix pauvres diables d'acteurs répéter au bruit de la cuisine et du tournebroche du voisin ; je les ai vus éprouver et rendre admirablement les impressions les plus fugitives et les plus entraînantes que puisse donner la musique ; c'est là que l'homme du Nord, étonné, voit des ignorants, incapables de jouer une valse sur le piano, ou de dire quelle est la différence d'un ton à un autre, chanter et accompagner *par instinct*, et avec un *brio* admirable, la musique la plus singulière et la plus originale, que le maestro recompose et arrange sous leurs yeux à mesure qu'ils la chantent. Ils font cent fautes; mais en musique, toutes les fautes qui sont faites par excès de verve sont bientôt pardonnées, comme en amour toutes les fautes qui viennent de trop aimer.

. Si cette petite salle obscure est le sanctuaire du génie musical et de l'enthousiasme des arts sans forfanterie et sans nulle idée au

monde de comédie ; en revanche aussi, toutes les prétentions et les disputes les plus grotesques de l'amour-propre le plus incroyable et le plus naïf s'étalent à l'envi autour de ce méchant piano. Quelquefois il y périt ; on le brise à coups de poing, et l'on finit par s'en jeter les morceaux à la tête. Je conseille à tout voyageur en Italie, sensible aux arts, de se donner ce spectacle. Cet intérieur de la troupe fait la conversation de toute la ville, qui attend son plaisir ou son ennui, pendant le mois le plus brillant de l'année, de la réussite ou de la chute de l'opéra nouveau. Une petite ville, dans cet état d'ivresse, oublie l'existence du reste du monde ; c'est durant ces incertitudes que l'*impresario* joue un rôle admirable pour son amour-propre, et qu'il est à la lettre le premier homme du pays. J'ai vu des banquiers avares ne pas regretter d'avoir acheté ce rôle flatteur par la perte de 1,500 louis. Le poëte Sografi a fait un acte charmant sur les aventures et les prétentions d'une troupe d'opéra. Il y a le rôle d'un ténor allemand qui n'entend pas un mot d'italien, qui est à mourir de rire. Cela est digne de Regnard ou de Shakespeare. La vérité est si outrée, c'est une si drôle de chose que des chanteurs italiens disputant sur les intérêts de leur gloire, enivrés qu'ils sont par les accents divins d'une musique passionnée, que l'embarras du poëte a été de diminuer, d'affaiblir des trois quarts et de ramener aux limites du vraisemblable la vérité et la nature, bien loin de les charger. La vérité la plus vraie eût paru comme une caricature dépourvue de toute vraisemblance...

..... La soirée décisive arrive enfin. Le *maestro* se place au piano ; la salle est aussi pleine qu'elle puisse l'être. On est accouru de vingt milles à la ronde. Les curieux campent dans leurs calèches au milieu des rues ; toutes les auberges sont combles dès la veille, et l'on y est d'une insolence rare. Toutes les occupations ont cessé. Au moment de la représentation, la ville a l'air d'un désert. Toutes les passions, toutes les incertitudes, toute la vie d'une population entière est concentrée dans la salle.

L'ouverture commence : on entendrait voler une mouche. Elle finit, et là éclate un vacarme épouvantable. Elle est portée aux nues, ou sifflée ou plutôt hurlée sans miséricorde. Ce n'est plus, comme à Paris, des vanités inquiètes, interrogeant de l'œil la vanité du voisin ; ce sont des énergumènes cherchant, à force de hurlements, de trépignements, de coups de cannes contre le dossier des banquettes, à faire triompher leur manière de sentir, et surtout voulant prouver qu'elle est la *seule bonne* ; car il n'y a rien au monde d'intolérant comme l'homme sensible. Dès que vous voyez dans les arts un homme modéré et raisonnable, parlez-lui bien vite d'économie politique ou d'histoire ; il sera magistrat distingué, bon médecin, bon mari, excellent académicien, tout ce que vous voudrez enfin, excepté un homme fait pour sentir la musique ou la peinture.

A chaque air de l'opéra nouveau, après un silence parfait, recommence le vacarme épouvantable : le mugissement d'une mer en cour-

roux ne vous en donnerait qu'une idée peu exacte. On entend juger distinctement le chanteur et le compositeur. On crie : *Bravo Davide, brava Pisaroni!* ou bien toute la salle retentit des cris : *Bravo maestro!* Rossini se lève de sa place au piano, sa belle figure prend l'expression de la gravité, chose rare chez lui ; il fait trois saluts, est couvert d'applaudissements, assourdi de cris singuliers; on lui crie des phrases entières de louanges; ensuite l'on passe à un autre morceau.

Rossini paraît au piano durant les trois premières représentations de son opéra nouveau; après quoi, il reçoit ses 70 sequins (800 francs), prend part à un grand dîner d'adieu qui lui est donné par ses nouveaux amis, c'est-à dire par toute la ville, et part en voiture, avec un porte-manteau beaucoup plus rempli de papiers de musique que d'effets, pour aller recommencer le même rôle, à quarante milles de là, dans une ville voisine. Ordinairement, il écrit à sa mère le soir de la première représentation, et lui envoie, pour elle et pour son vieux père, les deux tiers de la petite somme qu'il a reçue. Il part avec 8 ou 10 sequins, mais le plus gai des hommes, et, chemin faisant, ne manque pas de mystifier quelque sot si le hasard lui fait la grâce de lui en envoyer. Une fois, comme il se rendait en voiturin d'Ancône à Reggio, il se donna pour un maître de musique ennemi mortel de Rossini, et passa tout le temps du voyage à faire chanter de la musique exécrable, qu'il composait à l'instant, sur les paroles connues de ses airs les plus célèbres, musique qu'il faisait bafouer comme étant celle des prétendus chefs-d'œuvre de cet animal nommé Rossini, que les gens de mauvais goût avaient la sottise de porter aux nues. Il n'y a nulle fatuité à lui de mettre ainsi le discours sur la musique; en Italie c'est la conversation la plus à la mode; et après un mot sur Napoléon, c'est toujours le propos sur lequel on revient.

Je pense n'avoir pas besoin de m'excuser de nouveau sur l'étendue de cette citation; car, en vérité, rien ne saisit davantage l'esprit et ne fait mieux connaître, en même temps que les coutumes de l'Italie musicale à l'époque de l'apparition radieuse de Rossini, le caractère de ce grand homme, et l'influence étonnante qu'il exerça, dès son aurore et par la grâce de son génie, sur son temps et sur son pays.

IV.

Parmi les premiers opéras de Rossini, il en est un surtout qui obtint un accueil enthousiaste, dont le succès fut foudroyant.

C'est *la Pietra del Paragone*, qui, représentée en 1812 à Milan, lui servit de début à la Scala, sur un théâtre *di cartello*. Stendhal, qui fait remarquer que le compositeur avait alors vingt et un ans, déclare que, suivant lui, cet ouvrage « est le chef-d'œuvre de Rossini dans le genre bouffe. » En France, on n'a jamais bien connu *la Pietra del Paragone*, qui n'a été donnée que mutilée et abîmée. Rossini, en cette occasion, eut le bonheur, ajoute Stendhal, « d'être chanté par la Marcolini, et par Galli, Bonoldi et Parlamagni, à la fleur de leur talent, et qui tous eurent un succès fou. La bonté du public s'étendit jusqu'au pauvre Vasoli, ancien grenadier de l'armée d'Egypte, presque aveugle, et chanteur du troisième ordre, qui se fit une réputation dans l'air du *Missipipi*. »

Ce qui est certain, c'est que *la Pietra del Paragone* fut le premier triomphe de Rossini dans le genre bouffe, comme *Tancredi*, ce chef-d'œuvre de sa première manière, allait être son premier triomphe dans le genre sérieux. Mais avant de parler de celui-ci, il est bon de rappeler un incident burlesque qui, d'ailleurs, s'y rattache d'une façon indirecte.

Stendhal nous a fait voir que, par le fait de sa nature sceptique, railleuse et insouciante, Rossini, aussi peu respectueux de sa personne que de celle du prochain, se moquait de lui-même comme du premier venu, et se prenait aisément pour cible de ses plaisanteries. Je me borne à constater le fait, sans rechercher s'il est ou non de bon goût, mais en faisant remarquer qu'il est au moins l'indice d'une rare indépendance d'esprit. Nous avons donc vu Rossini se jouer de lui-même en paroles ; nous l'allons voir se mystifier en action, pour mieux mystifier les autres.

Il avait fait représenter au petit théâtre San-Mosè, de Venise, plusieurs ouvrages dont le sort avait été très-heureux : *l'Inganno felice, il Cambio della Valigia, la Scala di Seta, l'Occasione fa il ladro*... Le succès de ces diverses productions, et aussi celui de *la Pietra del Paragone*, avait attiré sur lui l'attention du directeur de la Fenice, le grand théâtre de Venise, et l'un des trois ou quatre plus importants de toute l'Italie. Après des débats assez prolongés sur la rémunération qu'il en devait recevoir, Rossini signa enfin avec cet entrepreneur un contrat par lequel il s'engageait à écrire expressément pour la Fenice la partition de *Tancredi*.

Le secret de cette affaire ne fut pas si bien gardé que Cera, directeur du théâtre San Mosè, n'en eût bientôt connaissance. Mais celui-ci s'était figuré sans doute que le compositeur resterait à perpétuité attaché à son entreprise : à la première nouvelle, il sentit combien devait être fatal le coup qui venait le frapper ; aussi, au premier étonnement succéda bientôt une grande colère, et, l'accusant d'ingratitude et de déloyauté, il fit une scène burlesque à Rossini, qui ne put jamais lui faire comprendre que lui, Rossini, devait penser à ses intérêts personnels avant de songer à ceux d'autrui. La discussion s'envenima, et comme le traité qui liait le directeur et le compositeur obligeait celui-ci à écrire encore un opéra pour le San-Mosè, Cera, de plus en plus furieux, finit par lui déclarer qu'il lui donnerait un poëme tellement détestable que ce poëme suffirait à faire siffler sa partition, ce qui ne pourrait manquer d'exercer une influence très-fâcheuse sur son début à la Fenice.

— A votre aise, lui répond Rossini sans sourciller. Mais je vous préviens que si le poëme est mauvais, la musique sera plus mauvaise encore.

Il imagina alors de jouer à cet *impresario in angustie* le tour le plus excentrique dont on puisse avoir l'idée, de le mystifier de la façon la plus étrange et la plus singulière. On va le voir par ces lignes que j'emprunte au livre de M. Alexis Azevedo, et qui sont relatives à la première représentation de l'ouvrage en question, lequel portait pour titre : *I due Bruschini, o il figlio per azzardo* :

... L'ouverture commença. Dans cette ouverture, les seconds violons doivent frapper, au premier temps de chaque mesure, le fer-blanc des réverbères des pupitres avec le bois de leur archet. Cet effet de sonorité, assurément très-nouveau, fit rire les gens bien informés et scandalisa les autres. Mais c'était une bagatelle en comparaison de ce qui allait suivre.

Le rideau levé, on vit que le compositeur avait tout traité à contresens. Là où il fallait les accents de la tendresse, il avait mis ceux de la colère, et réciproquement, ceux de la colère à la place de ceux de la tendresse. Les paroles les plus bouffonnes étaient embellies d'une musique lugubre, et les plus sérieuses, d'une musique bouffonne. Le rôle d'un artiste qui avait la voix lourde était plein de roulades. La basse n'avait que des notes aiguës à chanter, le soprano que des notes graves. Pour la voix de canard de Raffanelli, le prodigieux mystificateur avait écrit les cantilènes les plus élégantes, les plus délicates, les plus exquises,

comme s'il avait un Pacchiarotti ou un Crescentini à faire chanter. Et, dans le but de mettre en leur plus beau relief les qualités vocales dudit Raffanelli, il avait eu le soin touchant de ne le faire accompagner que par les *pizzicati* du quatuor. Une marche funèbre démesurément longue venait ajouter, par son intempestive présence et par ses interminables développements, plus intempestifs encore, à la vérité de coloris de cette partition d'opéra bouffe en un acte. Enfin, dans un morceau d'ensemble, le trop ingénieux musicien avait disposé les rentrées des voix de manière à produire la répétition presque incessante des deux dernières syllabes de la phrase : « Padre mio son pentito ! » Si bien qu'on entendait tout le temps : « Tito ! tito ! tito ! » comme s'il n'y avait pas eu d'autres paroles, et le public, se joignant aux chanteurs, répétait avec eux : « Tito ! tito ! »

Qui pourrait décrire les divers mouvements de l'auditoire pendant l'exécution de cette exorbitante *farza*? Les cris de colère, les éclats de rire, les sifflets, les interjections de toute sorte, le chant des spectateurs se mêlant au chant des artistes, tout cela formait un *tutti* dont il est impossible de se donner une juste idée. Et Rossini, de l'air sérieux et timide d'un jeune musicien qui brigue les suffrages du public, dirigeait, au clavecin de l'orchestre, l'exécution de cette excentrique partition, sans broncher, sans sourciller, sans donner le moindre signe d'hilarité (1)...

La plaisanterie était complète, on le voit, et formidable. Mais ce n'était pas uniquement une plaisanterie, et Rossini, en agissant ainsi qu'il le fit pour ses *Due Bruschini*, fut plus sérieux qu'il ne le parut. M. Azevedo nous explique encore, en ces termes, quel était son but :

On a jugé bien souvent cette audacieuse mystification, qui rappelle en son genre certains faits attribués à notre Rabelais, et les jugements, il faut bien l'avouer, n'ont pas été favorables à son auteur ; que pouvait-il faire, cependant? Lié par un de ces terribles contrats italiens, il était obligé d'écrire pour Cera une partition sur la pièce qu'il plaisait à cet entrepreneur de lui fournir, de la livrer à date fixe, ou de payer des dommages-intérêts dont il ne possédait pas le premier *paolo*. Et Cera n'avait rien négligé pour détruire la réputation du jeune compositeur, soit en lui imposant un livret exécrable, soit en formant des cabales préposées à siffler sa partition.

Rossini aima mieux perpétrer une très-mauvaise plaisanterie qu'un ouvrage nécessairement très-mauvais. Au moment de donner un opéra sérieux à la Fenice, il ne voulut pas que l'inévitable *fiasco* de sa *farza*, condamnée d'avance, pût être imputé à son incapacité ou à l'affaiblissement de son inspiration musicale. Il écrivit ses *Due Bruschini* de ma-

(1) ALEXIS AZEVEDO : *G. Rossini, sa vie et ses œuvres.*

nière à montrer aux moins clairvoyants son intention d'éviter les piéges où l'aimable Cera le voulait prendre. De la sorte, il fit échouer les plans de celui qui voulait lui nuire au moment le plus décisif de sa carrière (1).

Une fois le *fiasco* des *Due Bruschini* bien établi, Rossini n'avait plus rien à faire avec Cera, son contrat ayant pris fin par la représentation de cet ouvrage. Il s'occupa donc alors de son *Tancrède*, dont le livret, d'ailleurs bien fait et intelligemment charpenté, était l'œuvre du poëte Rossi, qui se trouva être ainsi le collaborateur posthume de Voltaire. L'opéra nouveau fut représenté dans la saison du carnaval de 1813, et si l'on peut dire que jamais œuvre dramatique excita l'enthousiasme du public, c'est à coup sûr à propos de *Tancrède*, dont le succès foudroyant éclata sous le beau ciel de Venise pour se propager aussitôt dans l'Italie entière.

On peut juger, dit Stendhal, du succès qu'eut cette œuvre céleste à Venise, le pays d'Italie où l'on juge le mieux de la beauté des chants. L'empereur et roi Napoléon eût honoré Venise de sa présence que son arrivée n'y eût pas distrait de Rossini. C'était une folie, une vraie *fureur*, comme dit cette belle langue italienne créée pour les arts. Depuis le gondolier jusqu'au plus grand seigneur, tout le monde répétait :

Ti rivedrò, mi rivedrai (2).

Au tribunal où l'on plaide, les juges furent obligés d'imposer silence à l'auditoire, qui chantait :

Ti rivedrò !

Ceci est un fait dont j'ai trouvé des centaines de témoins dans les salons de Mme Benzoni.

Les *dilettanti* se disaient en s'abordant : *Notre Cimarosa est revenu au monde*. C'était bien mieux, c'étaient de nouveaux plaisirs, c'étaient des effets nouveaux. Avant Rossini, il y avait souvent bien de la langueur et de la lenteur dans l'*opera seria;* les morceaux admirables étaient clair-semés, souvent ils se trouvaient séparés par quinze ou vingt minutes de récitatif et d'ennui : Rossini venait de porter dans ce genre de composition le feu, la vivacité, la perfection de l'*opera buffa*.

(1) On sait que le petit opéra : *I Due Bruschini*, traduit et arrangé par M. de Forges, et intitulé *Bruschino*, fut représenté au théâtre des Bouffes-Parisiens, sous la direction de M. Offenbach, le 28 décembre 1857.

(2) Cantilène qui fait partie de la célébrissime cavatine chantée par Tancrède : *Di tanti palpiti*.

Le véritable *opera buffa*, celui dont les *libretti* furent écrits en napolitain par Tita di Lorenzi, a atteint sa perfection par Paisiello, Cimarosa et Fioravanti. Il est inutile de chercher au monde un ouvrage d'art où il y ait plus de feu, plus de génie, plus de vie; on serait prêt à recommencer le dialogue avec lui : c'est l'œuvre, jusqu'ici, où l'homme s'est le plus approché de la perfection. Il n'y a donc rien à faire dans ce genre qu'à mourir de plaisir, quand on entend un bon opéra buffa et qu'on n'est pas né flegmatique. Le succès de Rossini est d'avoir transporté une partie de ce feu du ciel, fixé dans l'opéra buffa, de l'avoir transporté, dis-je, dans l'opéra *di mezzo carattere*, comme *le Barbier de Séville*, et dans l'opéra seria, comme *Tancrède*; car ne vous figurez pas que *le Barbier de Séville*, tout gai qu'il vous semble, soit encore l'opéra buffa; il n'est qu'au second degré de la gaieté.

On ne connaît guère l'opéra buffa hors de Naples. A peine, depuis les progrès de la musique instrumentale, pourrait-on ajouter quelque trait de hautbois ou de basson aux chefs-d'œuvre des Fioravanti et des Paisiello. Rossini s'est bien gardé de toucher à ce genre; c'est comme qui voudrait faire de la terreur d'assassinat après *Macbeth*. Il a entrepris la besogne *faisable* de porter la vie dans l'opéra seria.

L'observation de Stendhal est très-exacte. Rossini, dans *Tancrède*, fut réformateur, et telle était la puissance de son génie qu'il opéra sa réforme du premier coup et sans tâtonner. Ces récitatifs longs et pâteux, qui, dans les œuvres des anciens maîtres italiens, même des plus justement illustres, venaient allanguir, interrompre en quelque sorte l'action et faire, comme on dit en argot de théâtre, des *trous*, Rossini les transforma, ne pouvant les supprimer. Les vers destinés à ces récitatifs sont en effet nécessaires à l'action, à l'intelligence des situations, et rien ne les saurait remplacer; mais le grand musicien imagina de les traiter en déclamation lyrique, et de faire surmonter par cette déclamation précise, vivace, très-rhythmée, des dessins mélodiques exécutés par l'orchestre. » A l'aide de ce moyen, réservé jusqu'alors aux pièces bouffes, dit très-justement M. Azevedo, il put faire régner la mélodie dans toutes les parties de l'opéra sérieux, et, par conséquent, donner aux ouvrages de ce genre un charme, un intérêt musical, une vie qui leur avaient été refusés jusqu'alors. Et ce n'est pas tout : le remplacement du récitatif par des mélodies d'orchestre sur lesquelles les acteurs déclament les choses d'action ou les explications nécessaires à la pièce, permit au fortuné novateur de relier entre elles les mélodies vocales de ses morceaux par de telles mélodies d'orchestre, considérées comme *temps inter-*

médiaires ; de là, la possibilité de clore dans la vaste et régulière architecture d'un seul air ou d'un seul duo des situations, des incidents, des variétés de couleur et d'allure qui, sans ce moyen, eussent exigé deux ou trois airs ou duos, et autant de récitatifs... De là, la possibilité de faire entrer dans le plan d'un grand finale les éléments de tout un acte. Le finale de *Semiramide* en a fourni la preuve dans la traduction française de Méry, où il forme, en effet, un acte entier à lui seul. »

J'effaroucherai peut-être les fanatiques de Rossini en déclarant que, de tous les opéras sérieux que nous connaissons de lui en France, — et *Guillaume Tell* excepté, — *Tancrède* est celui que je préfère. On y trouve sans doute une expérience moins consommée, une connaissance d'effets moins assurée, une *rouerie* de procédés moins complète que dans ses œuvres postérieures, — *la Gazza ladra, Otello, Mosè, Semiramide*... ; — mais pour ma part j'y vois, outre le feu de la jeunesse, outre le sentiment chevaleresque qui y domine, une grâce élégante, un abandon aimable et tendre, et surtout une unité de ton et de couleur dont le maître a semblé faire plus tard trop bon marché. Au reste, l'opinion du poëte Gherardi, que Stendhal rapporte, concorde on ne peut mieux avec le sentiment que me fait éprouver cette adorable partition de *Tancrède* : — « Ce qui me frappe dans la musique de *Tancrède* (disait Gherardi, selon Stendhal), c'est la jeunesse. L'audace fut certainement l'un des traits les plus frappants de la musique de Rossini, comme de son caractère. Mais dans *Tancrède*, je ne trouve pas cette audace qui me transporte et m'étonne dans *la Gazza ladra* ou *le Barbier*. Tout y est simple et pur. Il n'y a point de luxe : c'est le génie dans toute sa naïveté, et, si l'on me permet cette expression, c'est le génie vierge encore. J'aime de *Tancrède* jusqu'à je ne sais quel air d'ancienneté qui me frappe dans la coupe de plusieurs de ses chants ; ce sont encore les formes employées par Paisiello et Cimarosa, ces phrases longues et périodiques, et qui cependant échappent encore trop tôt à l'attention qu'elles captivent, et à l'âme qu'elles enchantent. En un mot, j'aime *Tancrède* comme j'aime le *Rinaldo* du Tasse, parce qu'il offre la manière de sentir d'un grand homme dans sa candeur virginale. »

On ne saurait vraiment ni mieux sentir, ni mieux exprimer.

Pour moi, *Tancrède* représente un de mes plus chers souve-

nirs. Je l'entendis pour la première fois à l'époque de mes plus jeunes années, et alors que je me souciais fort peu de savoir si je serais un jour ou non musicien. C'était dans une petite ville de province, où une troupe allemande donnait des représentations. Je ne comprenais pas un mot des paroles; mais au geste et à l'accent des chanteurs, à la nature des costumes, des décors, à la fierté noble de la musique, je croyais me pénétrer vaguement du sujet, et, sans que je m'en rendisse compte, celle-ci me semblait merveilleusement d'accord avec le reste. Mon imagination d'enfant était transportée, l'impression que je reçus fut délicieuse, ineffaçable, et telle que le souvenir de cette audition s'est représenté depuis à mon esprit, chaque fois qu'il m'a été donné d'entendre cet ouvrage adorable — et de le comprendre.

Pour qu'une œuvre d'art affirme ainsi sa puissance sur un esprit jeune, et vierge encore d'impressions comme d'expérience, pour qu'elle lui fasse ainsi pressentir la vérité, il faut sans doute qu'elle réunisse un bien grand ensemble de rares qualités.

V.

Ses succès spontanés et francs dans les petits théâtres, à Bologne, à Venise, à Ferrare, avaient ébauché la réputation de Rossini; la représentation de *la Pietra del Paragone* à la Scala était venue établir solidement sa renommée; l'apparition de *Tancredi* à la Fenice lui donna la gloire, dont il était digne. Obscurcie un instant, après le brillant succès de *l'Italiana in Algeri* (Venise, 1813), par deux ou trois chutes successives, — *Aureliano in Palmira*, *il Turco in Italia*, *Sigismondo*, — cette gloire reparaîtra et resplendira bientôt de tout son éclat, lorsque Rossini entamera ce qu'on pourrait appeler sa « campagne de Naples. » A partir de cette époque, le grand homme marche, non plus de succès en succès, mais de triomphe en triomphe, et chacun de ses ouvrages est pour ce public italien, alors si impétueux, si bouillant, si enthousiaste, si expansif, si sincèrement musical, une occasion nouvelle de prouver sa reconnaissance et sa joie au grand enchanteur.

Chose singulière! c'est après l'échec lamentable subi à la Fenice par *Sigismondo* que Rossini reçut de Barbaja, le directeur des deux grands théâtres de Naples (San Carlo et le Fondo), les premières propositions d'engagement de celui-ci. « Vers 1814, dit à ce sujet Stendhal (c'était en 1815), la gloire de Rossini parvint jusqu'à Naples, qui s'étonna qu'il pût y avoir au monde un grand compositeur qui ne fût pas Napolitain. Le directeur des théâtres à Naples était un M. Barbaja, de Milan, garçon de café qui, à force de jouer, et surtout de tailler au pharaon et de donner à jouer, s'est fait une fortune de plusieurs millions. M. Barbaja, formé aux affaires à Milan, au milieu des fournisseurs français, faisant et défaisant leur fortune tous les six mois, à la suite de l'armée, ne manque pas d'un certain coup d'œil. Il vit sur-le-champ, à la manière dont la réputation de Rossini prenait dans le monde, que ce jeune compositeur, bon ou mauvais, à tort ou à raison, allait être l'homme du jour en musique; il prit la poste et vint le chercher à Bologne. Rossini, accoutumé à avoir affaire à de pauvres diables d'*impresarii* toujours en état de banqueroute flagrante, fut étonné de voir entrer chez lui un millionnaire qui, probablement, trouverait au-dessous de sa dignité de lui escamoter vingt sequins. Ce millionnaire lui offrit un engagement qui fut accepté sur-le-champ. Plus tard, à Naples, Rossini signa une *scrittura* de plusieurs années. Il s'engagea à composer, pour M. Barbaja, deux opéras nouveaux tous les ans; il devait, de plus, arranger la musique de tous les opéras que le Barbaja jugerait à propos de donner, soit au grand théâtre de San Carlo, à Naples, soit au théâtre secondaire nommé *del Fondo*. Pour tout cela, Rossini avait 12,000 francs par an, et un intérêt dans les jeux tenus à ferme par M. Barbaja, intérêt qui a valu au jeune compositeur quelque trente ou quarante louis chaque année. »

Tout ceci est très-exact, excepté en ce qui concerne les chiffres, que M. Azevedo, personnellement informé, a pu rectifier. Rossini recevait de Barbaja, non point 12,000 francs par an, mais 200 ducats par mois, représentant un peu moins de 900 francs; par contre, son intérêt dans les jeux se montait beaucoup plus haut que les 30 ou 40 louis dont parle Stendhal, et lui rapportait annuellement environ 1,000 ducats, soit 4,400 francs. Il faut ajouter que lorsque le compositeur demandait un congé pour aller monter un opéra nouveau dans une autre ville, le généreux Barbaja, qui lui

devait la fortune de son entreprise, lui supprimait consciencieusement son traitement pendant toute la durée de son absence.

Il n'en est pas moins vrai que Rossini dut se trouver fort heureux des conditions qui lui étaient faites. Le travail auquel il s'engageait envers Barbaja était considérable assurément, mais du moins celui-ci lui donnait-il, en échange, de quoi vivre convenablement et de quoi mettre les siens à l'abri du besoin — ce qui fut toujours un des grands soucis de la jeunesse de Rossini. Or, veut-on savoir ce que le compositeur avait, jusque-là, retiré des ouvrages jetés au vent par lui dans les diverses villes d'Italie? Voici les prix qui lui avaient été payés pour ses diverses partitions :

La Cambiale di Matrimonio	200 fr.
L'Equivoco stravagante	250
L'Inganno felice	250
Il Cambio della Valigia	250
Ciro in Babilonia	200
La Scala di Seta	250
La Pietra del Paragone	600
L'Occasione fa il ladro	200
Tancredi	500
L'Italiana in Algeri	700
Aureliano in Palmira	800
Il Turco in Italia	800
Sigismondo	600

Il est donc naturel que Rossini n'ait pas songé même à discuter les conditions en quelque sorte fastueuses que lui proposait Barbaja, et qu'il ait signé immédiatement un traité qui lui assurait une existence honorable.

Le premier ouvrage qu'il donna à Naples fut son *Elisabetta*, et le succès en fut éclatant, grâce à son génie, et aussi grâce au talent et à la beauté de sa principale interprète, Mlle Colbrand, qui devait plus tard être sa femme. — « Jamais peut-être cette chanteuse célèbre ne fut si belle. C'était une beauté du genre le plus imposant : de grands traits, qui, à la scène, sont superbes, une taille magnifique, un œil de feu à la Circassienne, une forêt de cheveux du plus beau noir-jais, enfin l'instinct de la tragédie.

Cette femme, qui, hors de la scène, a toute la dignité d'une marchande de modes, dès qu'elle paraît le front chargé du diadème frappe d'un respect involontaire, même les gens qui viennent de la quitter au foyer... Un Anglais, un des rivaux de Barbaja, avait fait venir d'Angleterre des dessins fort soignés, au moyen desquels on pût reproduire, avec la dernière exactitude, le costume de la sévère Élisabeth. Ces habits du seizième siècle se trouvèrent convenir admirablement à la taille et aux traits de la belle Colbrand. Jamais l'imagination la plus exaltée par le roman de *Kenilworth* n'a pu se figurer une Élisabeth plus belle, et surtout plus majestueuse. Dans l'immense salle de San Carlo, il n'y avait peut-être pas un seul homme qui ne sentît qu'on devait voler à la mort avec plaisir pour obtenir un regard de cette belle reine. Mlle Colbrand, dans Élisabeth, n'avait point de gestes, rien de théâtral, rien de ce que le vulgaire appelle des *poses* ou des *mouvements tragiques*. Son pouvoir immense, les événements importants qu'un mot de sa bouche pouvait faire naître, tout se peignait dans ses yeux espagnols si beaux, et dans certains moments si terribles. C'était le regard d'une reine dont la fureur n'est retenue que par un reste d'orgueil ; c'était la manière d'être d'une femme belle encore, qui dès longtemps est accoutumée à voir la moindre apparence de volonté suivie de la plus prompte obéissance. En voyant Mlle Colbrand parler à Mathilde, il était impossible de ne pas sentir que, depuis vingt ans, cette femme superbe était reine absolue. C'est cette *ancienneté* des habitudes que le pouvoir suprême fait contracter, c'est l'évidence de l'absence de toute espèce de doute sur le dévouement que ses moindres fantaisies vont rencontrer, qui formait le trait principal du jeu de cette grande actrice : toutes ces choses se lisaient dans la tranquillité des mouvements de la reine. Le peu de mouvements qu'elle faisait lui étaient arrachés par la violence des combats de passion qui déchiraient son âme, aucun par l'intention de se faire obéir (1).... »

Il m'a semblé intéressant de reproduire ce portrait de la grande artiste que Rossini devait épouser plus tard, et qui contribua si puissamment à son premier succès à Naples.

Dès que la marche triomphante de l'*Elisabetta* fut assurée, Ros-

(1) STENDHAL : *Vie de Rossini*.

sini partit pour Rome, où il allait faire représenter *Tarvaldo e Dorliska*, opéra semi-sérieux qui n'obtint au théâtre Valle qu'un médiocre succès et qui, dit-on, ne méritait guère mieux. Le jour même de l'apparition de cet ouvrage, Rossini signait le traité qu'on va lire et qui peut donner une idée des coutumes artistiques de l'Italie à cette époque (1) :

NOBLE THÉATRE DE TORRE ARGENTINA.

26 décembre 1815.

Par le présent acte fait en écriture privée, qui n'en a pas moins sa valeur, et selon les conventions arrêtées entre les contractants, il a été stipulé ce qui suit :

Il signor Duca Sforza Cesarini, entrepreneur du susdit théâtre, engage le *signor maestro* Gioachino Rossini pour la prochaine saison du carnaval de l'année 1816 ; lequel Rossini promet et s'oblige de composer et de mettre en scène le second drame bouffe qui sera représenté dans la susdite saison au théâtre indiqué et sur le *libretto* qui lui sera donné par le même entrepreneur ; que ce *libretto* soit vieux ou neuf, le *maestro* Rossini s'engage à remettre sa partition dans le milieu du mois de janvier et à l'adapter à la voix des chanteurs ; s'obligeant encore d'y faire au besoin tous les changements qui seront nécessaires, tant pour la bonne exécution de la musique que pour les convenances ou les exigences de messieurs les chanteurs.

Le *maestro* Rossini promet également et s'oblige de se trouver à Rome pour remplir son engagement, pas plus tard que la fin de décembre de l'année courante, et de remettre au copiste le premier acte de son opéra, parfaitement complet, le 20 janvier 1816 ; il est dit le vingt janvier, afin de pouvoir faire les répétitions et les ensembles promptement, et aller en scène le jour que voudra le directeur, la première représentation étant fixée, dès ce moment, vers le 5 février environ. Et aussi, le *maestro* Rossini devra également remettre au copiste, au temps voulu, son second acte, afin qu'on ait le temps de concerter et de faire les répétitions assez tôt pour aller en scène dans la soirée indiquée plus haut ; autrement ledit *maestro* Rossini s'exposera à tous les dommages, parce qu'il doit en être ainsi et non autrement.

(1) J'emprunte la traduction de ce document, dont je ne connais point l'original, au livre de MM. Escudier frères : *Rossini, sa vie et ses œuvres*.

Le *maestro* Rossini sera, en outre, obligé de diriger son opéra selon l'usage et d'assister personnellement à toutes les répétitions de chant et d'orchestre toutes les fois que cela sera nécessaire, soit dans le théâtre, soit au dehors, à la volonté du directeur; il s'oblige encore d'assister aux trois premières représentations, qui seront données consécutivement, et d'en diriger l'exécution au piano, et ce, parce qu'il doit en être ainsi et non autrement. En récompense de ses fatigues, le directeur s'oblige à payer au *maestro* Rossini la somme et quantité de quatre cents écus romains (*di scudi quattro cento romani*) aussitôt que seront terminées les trois premières soirées qu'il doit diriger au piano.

Il est convenu encore que, en cas d'interdiction ou de fermeture du théâtre, soit par le fait de l'autorité, soit par tout autre motif imprévu, on observera ce qui se pratique habituellement dans les théâtres de Rome ou de tout autre pays en pareil cas.

Et, pour garantie de la complète exécution de ce traité, il sera signé par l'entrepreneur et aussi par le *maestro* Gioachino Rossini; plus, le susdit entrepreneur accorde le logement au *maestro* Rossini pendant toute la durée du contrat, dans la même maison assignée au *signor* Luigi Zamboni.

On remarquera que ce traité, signé le 26 décembre 1815, stipulait que la représentation de l'ouvrage promis aurait lieu le 5 février 1816; par conséquent le livret devait être choisi, la partition écrite, l'opéra appris, répété, monté et joué dans l'espace de quarante jours. Or, veut-on savoir quel ouvrage était l'objet de ce contrat singulier, quel chef-d'œuvre Rossini s'engageait à produire en public dans un délai si rapproché, et cela pour la somme de 400 écus romains, c'est-à-dire environ 2,000 francs? Ce n'était ni plus ni moins que son adorable *Barbier de Séville*, ce chef-d'œuvre d'esprit, de gaieté, d'entrain et de bonne humeur, qui après un demi-siècle est toujours florissant, et qui a fait la fortune de tous les théâtres du monde!

Il n'entre pas dans ma pensée de faire ici la critique et l'analyse de cette œuvre merveilleuse; mais son histoire est curieuse, singulière à plus d'un titre, et j'essaierai de la retracer aussi rapidement que possible.

Le directeur du théâtre Argentina voulut un livret *neuf*, quoique, aux termes de son traité avec Rossini, il eût pu se contenter d'un *vieux*. Il chargea de le faire un nommé Sterbini, secrétaire du trésor, qui faisait de la littérature en amateur, et lui indiqua le sujet du chef-d'œuvre de Beaumarchais. Lorsque les deux collaborateurs eurent été présentés l'un à l'autre, et qu'ils eurent lié

connaissance, Rossini demanda à Sterbini s'il était homme à s'installer avec lui, dans une chambre de son appartement, et à se livrer sans relâche au travail jusqu'à ce que tout fût terminé. Sterbini répondit affirmativement, et tous deux se mirent aussitôt à la besogne sans perdre une minute. Le librettiste faisait connaître au musicien les situations à traiter, celui-ci indiquait ensuite à celui-là les *coupes* les plus favorables à tel ou tel passage, le poëte lisait au fur et à mesure ses vers au compositeur, et celui-ci les mettait en musique incontinent, mettant les bouchées doubles, et instrumentant un morceau après en avoir écrit les parties vocales. Pendant que tous deux s'escrimaient ainsi, les copistes, installés dans une pièce voisine, travaillaient sans relâche, et venaient prendre chaque feuillet de la partition à mesure qu'il était écrit, pour tirer de ce feuillet encore humide les parties séparées des rôles, des chœurs et de l'orchestre. Enfin, au bout de *treize* jours de ce travail insensé, pendant lesquels poëte et musicien avaient dormi et mangé par raccroc, et seulement quand la fatigue et le besoin les y obligeaient impérieusement, le *Barbier* était né, — complet, vivant, et bien portant.

Mais ce n'est là que la première partie de l'odyssée de ce chef-d'œuvre.

On sait que Paisiello avait déjà traité le sujet du *Barbier*, et que l'opéra conçu par lui sur l'étonnante comédie de notre Beaumarchais avait été représenté en 1789, à Saint-Pétersbourg, où il était maître de la chapelle impériale ; de là, l'œuvre du maître napolitain avait rayonné sur toute l'Europe, et avait reçu, particulièrement en Italie, un accueil très-flatteur. Le public parisien a été mis à même, récemment, d'apprécier la valeur incontestable de la partition de Paisiello, l'aimable théâtre des Fantaisies-Parisiennes, qui a pris depuis la place et le nom de l'Athénée, en ayant donné une très-bonne traduction.

Or, il arriva ceci, que Rossini fut taxé d'outrecuidance en osant remettre *le Barbier* en musique, et qu'on l'accusa de vouloir nuire à la gloire de Paisiello, qui le premier avait eu cette idée. Le fait est d'autant plus singulier qu'il était d'une fréquence extrême en Italie, où, pendant près d'un siècle, les compositeurs n'avaient cessé de remettre en musique, les uns après les autres, tous les poëmes lyriques d'Apostolo Zeno, de Métastase et de quelques autres. Ce que les musiciens italiens ont produit de *Nerone*, d'*Ar-*

taserse, d'*Olimpiade*, d'*Alessandro nell' Indie*, etc., etc., est incalculable. Pourquoi donc Rossini, qui avait pris la précaution de faire faire un nouveau livret sur le sujet précédemment choisi par son devancier, devenait-il ainsi un objet de critique et de colère? C'est ce qu'il est difficile de savoir. Peut-être était-ce Paisiello lui-même, — dont le caractère peu estimable est suffisamment connu, — qui, de Naples, où il s'était retiré et où il devait mourir l'année suivante, ameutait contre celui qu'il considérait comme son concurrent tous les sentiments hostiles et conspirait sourdement la chute de l'œuvre nouvelle. Du moins l'a-t-on dit, et il ne semble pas que ce soit tout à fait à tort.

Rossini, par un sentiment très-honorable de respect pour le vieux maître, avait cependant eu l'attention de lui écrire à ce sujet (1), en lui déclarant que son intention avait été, non point d'entrer en lutte avec lui, mais simplement de traiter un sujet qui lui plaisait. De plus, et pour éviter jusqu'à l'apparence d'un désir de compétition de sa part, il avait fait changer le titre du livret, qui, sur sa demande, avait été ainsi intitulé : *Almaviva, ossia l'inutile precauzione*, et qualifié de la sorte : *Commedia del Signor Beaumarchais, di nuovo interamente versificata, e ridotta ad uso dell' odierno teatro musicale italiano, da Cesare Sterbini, Romano*, etc. (Comédie de M. Beaumarchais, entièrement versifiée à nouveau et arrangée à l'usage du théâtre musical italien de nos jours, par César Sterbini, Romain, etc.).

Enfin, pour que les désirs et les intentions des deux auteurs fussent clairement expliqués au public, et que celui-ci ne pût se méprendre à ce sujet, la préface suivante fut placée en tête du livret.

AVERTISSEMENT AU PUBLIC.

La comédie de M. Beaumarchais, intitulée *le Barbier de Séville ou la Précaution inutile*, se présente à Rome sous forme de drame comique, avec le titre d'*Almaviva ou la Précaution inutile*, dans le but de convaincre pleinement le public des sentiments de respect et de vénération

(1) M. Azevedo a nié ce fait dans sa *Biographie de Rossini* : il est pourtant très-exact, comme on va le voir tout à l'heure par une lettre de Rossini lui-même.

qui animent l'auteur de la musique du présent drame envers le si célèbre Paisiello, qui a déjà traité ce sujet sous son titre primitif.

Appelé à entreprendre cette même tâche difficile, le maestro Gioachino Rossini, afin de ne point encourir le reproche d'une rivalité téméraire avec l'immortel auteur qui l'a précédé, a expressément exigé que *le Barbier de Séville* fût entièrement versifié à nouveau et qu'on y ajoutât, pour les morceaux de musique, plusieurs situations nouvelles réclamées d'ailleurs par le goût théâtral moderne, qui a tant changé depuis l'époque où le renommé Paisiello écrivit sa musique.

Quelques autres différences entre la contexture du présent drame et celle de la comédie française ci-dessus citée, se sont produites par la nécessité d'introduire dans le sujet les chœurs, soit pour se conformer aux usages modernes, soit parce qu'ils sont indispensables dans un théâtre dont les proportions sont si vastes. Le public courtois est informé de ce fait, pour qu'il excuse aussi l'auteur du présent drame, qui, sans le concours de circonstances aussi impérieuses, n'aurait osé introduire le plus léger changement dans l'ouvrage français consacré par les applaudissements de toute l'Europe.

Toutes les précautions prises par Rossini et son collaborateur pour détourner l'orage qui s'apprêtait à fondre sur eux furent, on peut le dire, aussi inutiles que celles de Bartholo pour conjurer l'antipathie de sa pupille. Quoi qu'on eût pu faire pour les apaiser, les Romains étaient exaspérés d'avance contre Rossini, sottement entêtés dans les idées qu'ils s'étaient formées au sujet du *Barbier*, et la première représentation du chef-d'œuvre, outrageusement sifflée, fut l'un des scandales les plus complets dont les annales dramatiques offrent l'exemple. Voici comment Zanolini, dans l'écrit que j'ai déjà cité, rend compte de cette première représentation :

... Les Romains se rendirent au théâtre, persuadés qu'ils allaient entendre une musique détestable, et disposés à punir un ignorant vaniteux. L'ouverture fut exécutée au milieu d'un brouhaha confus, précurseur de la tempête. Garcia voulut accompagner avec sa guitare le premier air du comte Almaviva; toutes les cordes cassèrent à la fois, et alors commencèrent les quolibets, les rires, les sifflets. Peu après, don Basilio, un vieux chanteur de la chapelle Sixtine, trébucha en entrant en scène, tomba et s'abîma le nez : il ne fallait point autre chose; les sifflets et les rires éclatèrent de toutes parts, et l'on ne voulut et ne put en écouter davantage. Un personnage applaudissait pourtant, un seul, et c'était l'auteur; et plus il se fatiguait à battre des mains, plus les sifflets augmentaient; et, quand la fureur de la foule excitée fut portée à son comble, il monta sur sa chaise, afin que tout le monde pût le voir, et donna aux acteurs

avec la tête, avec les mains, avec la voix, des témoignages d'approbation. Enfin, jusqu'à ce que l'orchestre fût complétement évacué, il demeura intrépide, attendant et recevant jusqu'à la dernière injure. Il devait assister à la seconde représentation, mais il trouva un prétexte pour s'en excuser, et les directeurs en furent enchantés parce qu'ils le craignaient, en même temps qu'ils avaient confiance dans sa musique. Or, pendant cette soirée, Rossini causait chez lui avec ses amis, lorsqu'on entendit des cris dans la rue, devant la maison, et qu'on vit la lumière de nombreuses torches. Lorsqu'on distingua parmi les cris le nom de Rossini, lui et ses hôtes pâlirent; mais, ensuite, la voix de quelques amis ayant été reconnue, les portes furent toutes grandes ouvertes aux envoyés des spectateurs réunis à l'Argentina et qui, transportés d'enthousiasme, demandaient que le maestro se présentât : Rossini s'y rendit, pour ainsi dire porté en triomphe, et fut couvert d'applaudissements (1).

On voit combien ce merveilleux *Barbier*, qui depuis lors n'a cessé de faire les délices de l'univers intelligent, fut, à sa venue en ce monde, bousculé, cahoté, ballotté, maltraité. Rossini a résumé lui-même l'historique de ce chef-d'œuvre dans une lettre adressée, il y a quelques années seulement, à l'un de ses meilleurs amis, en réponse à la demande que voici :

Paris, 20 mars 1860.

Mon cher Rossini,

Vous pouvez penser que la promesse que vous avez bien voulu me faire dimanche dernier n'est pas de celles qu'on laisse dans l'oubli, et je viens vous redemander de combler tous mes désirs en traçant de votre main, sur la page qui précède ma partition chérie du *Barbier*, un petit exposé sur l'époque où ce chef-d'œuvre fut conçu par vous, les circonstances qui l'accompagnèrent, comment il fut accueilli à la première représentation, où elle eut lieu, en combien de jours il fut composé, etc... Je ne vous parle pas de la durée de sa gloire, nous en savons déjà bien assez pour affirmer que ce seront les siècles futurs qui la diront.

Si je possédais cet historique, joint au chef-d'œuvre que je tiens de votre précieuse amitié, vous auriez encore une fois comblé tous les souhaits du plus affectionné et du plus dévoué de vos admirateurs.

SCITIVAUX.

Rossini répondit aux sollicitations de son ami par la lettre sui-

(1) ZANOLINI : *Gioachino Rossini (Ape Italiana)*.

vante, curieuse à plus d'un titre, et intéressante surtout en ce qu'elle relève certaines erreurs accréditées jusqu'ici :

> Très-cher Scitivaux,
>
> Puisque ma langue natale vous est familière, laissez-moi dans celle-ci vous faire l'historique par vous désiré de mon *Barbier de Séville*.
> Je fus appelé à Rome en 1815, pour composer, au théâtre Valle, l'opéra de *Torvaldo et Dorliska*, qui eut un bon succès ; mes interprètes furent Galli, Donzelli et Remorini, les plus belles voix que j'aie jamais entendues : le duc Cesarini, propriétaire du théâtre Argentina et directeur dans la même saison de carnaval, faisant de tristes affaires dans son entreprise, me proposa de lui faire (à la hâte) un opéra, pour la fin de ladite saison ; j'acceptai, et je m'associai à Sterbini, secrétaire de trésorerie et poëte, pour chercher un sujet de poëme que je devais mettre en musique ; le choix tomba sur *le Barbier*, je me mis à l'œuvre, et en treize jours le travail fut accompli. J'avais pour interprètes Garcia, Zamboni, et la Giorgi Righetti, tous trois vaillants. J'écrivis une lettre à Paisiello, lui déclarant n'avoir pas voulu entrer en concurrence avec lui, sentant mon infériorité, mais seulement traiter un sujet qui me souriait, en évitant autant que possible les mêmes situations de son libretto : cette démarche faite, je me crus à l'abri de la critique de ses amis et de ses légitimes admirateurs. Je me trompais ! A l'apparition de mon opéra, ceux-ci se précipitèrent comme des bêtes fauves contre l'imberbe maestrino, et la première représentation fut des plus orageuses. Moi, pourtant, je ne me troublai pas, et pendant que le public sifflait, j'applaudissais mes exécutants. Cet orage passé, à la seconde représentation, mon *Barbier*, qui avait un excellent rasoir (Beaumarchais), rasa si bien la barbe des Romains que je fus porté en triomphe. (Phrase théâtrale.)
>
> Vous voici exaucé, mon bon ami ; soyez heureux et croyez-moi toujours votre affectionné,
>
> G. ROSSINI.
>
> *Paris, 22 avril 1860.*

Cet historique du *Barbier*, plus complet qu'il n'a jamais été fait, ne le serait pas encore si je n'y ajoutais ce qui va suivre. En 1868, quatre-vingts ans après l'apparition du *Barbier* de Paisiello, plus d'un demi-siècle après la représentation de celui de Rossini, un jeune compositeur italien, connu seulement par deux ou trois opérettes sans importance, dont l'une, *i due Orsi*, avait été écrite par lui sur une adaptation d'un vieux vaudeville de Scribe, *l'Ours et le Pacha*, eut l'idée singulière de composer, lui aussi, un nouveau *Barbiere di Siviglia*. L'entreprise était téméraire de la part

d'un musicien obscur, qui n'avait point à la bienveillance du public les titres que Rossini pouvait fièrement invoquer en 1816, après avoir écrit *Tancredi*, *la Pietra del Paragone* et *Elisabetta*, sans compter ses autres ouvrages. Le jeune artiste, qui avait nom Costantino Dall' Argine, ne fut pas effrayé cependant, et non-seulement il mit son projet à exécution, mais encore, ayant trouvé un théâtre pour la représentation de son ouvrage, il écrivit à Rossini pour le prier de vouloir bien accepter la dédicace de sa partition. Le maître lui répondit avec une grâce charmante par la lettre que voici, qui fut publiée par plusieurs journaux italiens :

AU MAESTRO DALL' ARGINE.

Je crois devoir vous aviser que j'ai reçu votre très-aimable lettre du 2 courant. Votre nom ne m'était nullement inconnu, d'autant que depuis quelque temps le bruit est venu jusqu'à moi du brillant succès que vous avez obtenu dans votre opéra *I due Orsi*; il ne m'est donc que plus agréable de voir que vous me tenez en quelque estime, puisque vous voulez bien (et vous vous trouvez audacieux pour cela !) me dédier l'œuvre à laquelle vous mettez la dernière main.

Ce seul mot *audacieux*, je le trouve superflu dans votre charmante lettre. Je ne me suis certainement pas cru audacieux alors que je mis en musique, en douze jours, après le papa Paisiello *(dopo il papà Paisiello)*, le gracieux sujet de Beaumarchais. Pourquoi le seriez-vous en venant, après un demi-siècle et plus, mettre nouvellement en musique un *Barbier*?

On a représenté, il y a peu de temps, sur un théâtre de Paris, celui de Paisiello : brillant comme il est de mélodies spontanées, d'esprit scénique, il a obtenu un succès très-vif et bien mérité. Beaucoup de polémiques, beaucoup de discussions ont été soulevées et le sont encore entre les amateurs de l'ancienne et de la nouvelle musique. Vous devez vous en tenir (du moins, je vous le conseille) à l'ancien proverbe qui dit : *Entre deux plaideurs, un troisième profite*. Prenez pour certain que je désire que vous soyez ce troisième. Puisse donc votre nouveau *Barbier* réussir comme je le souhaite, et assurer à son auteur et à notre commune patrie une gloire impérissable. Tels sont les souhaits que vous offre le vieillard pésarais qui a nom :

ROSSINI.

Comme je l'ai dit ci-dessus, il me sera cher d'accepter la dédicace de votre nouveau travail. Je vous prie d'en recevoir, par anticipation, mes remercîments.

Passy, 8 août 1868.

Avant d'en finir avec *le Barbier*, il n'est pas inutile de faire remarquer que l'ouverture aujourd'hui exécutée dans cet ouvrage et placée en tête de toutes les partitions, ne lui appartient pas; c'est celle d'*Aureliano in Palmira*, substituée depuis longtemps au morceau original. « L'usage, en Italie, dit Stendhal, est qu'une partition reste pendant deux ans la propriété de l'*impresario* qui a fait travailler le compositeur, après quoi elle tombe dans le domaine public. C'est en vertu de cette législation ridicule que le marchand de musique Ricordi, de Milan, s'est enrichi par les opéras de Rossini, qui ont laissé leur auteur dans une assez grande pauvreté. Loin de retirer un bénéfice annuel de ses opéras, comme cela aurait lieu en France, Rossini est obligé d'avoir recours à la complaisance des *impresari*, si, durant les deux premières années, il veut faire donner ses ouvrages sur un autre théâtre que celui pour lequel ils ont été faits, et d'ailleurs cette reprise ne lui rapporte rien. »

Rossini, il faut le croire, avait négligé de demander un double de sa partition, ce qui se conçoit facilement si l'on se rend compte de la vie horriblement agitée qu'il menait à cette époque. Il en résulta que deux morceaux du *Barbier* furent perdus, sans doute par la faute des copistes ou des bibliothécaires : l'ouverture, qui, comme je viens de le dire, fut remplacée dans la suite par celle de l'*Aureliano*, et la scène de la leçon de chant à laquelle, depuis lors, chaque cantatrice substitue un morceau de son choix, quelquefois pris dans un autre ouvrage du maître, d'autres fois absolument étranger à ses œuvres. Cette scène, selon M. Azevedo, ne formait pas un air mais un morceau d'ensemble dans lequel, tout naturellement, Rosine avait la partie dominante (1).

Avant de terminer ce chapitre, je ne puis m'empêcher de faire remarquer que Rossini n'avait pas encore accompli sa vingt-quatrième année lorsqu'il écrivit, dans les conditions que l'on sait, son incomparable partition du *Barbier*.

(1) Le présent travail, avant de prendre la forme d'une brochure, a été publié d'abord dans *la Revue et Gazette musicale*. Un excellent journal italien, le *Boccherini*, publia au sujet de ces lignes une note dans laquelle il affirmait que Rossini n'a écrit d'ouverture d'aucune espèce pour *le Barbier*. Je m'en réfère volontiers à cette affirmation, mais il n'en reste pas moins constant que l'ouverture qui sert traditionnellement à l'exécution du *Barbier* est celle d'*Aureliano in Palmira*.

VI.

L'année 1816 fut, on peut le dire, une année de labeur pour Rossini. Outre *Torvaldo e Dorliska*, outre le magique *Barbier*, dont il vient d'être question, cette année vit se produire encore un opéra-bouffe, *la Gazzetta*, un opéra sérieux, *Otello*, et une cantate dans le genre antique, *Teti e Peleo*.

De *la Gazzetta*, il n'y a, je crois, rien à dire. Ce petit ouvrage se produisit sans bruit, et je pense qu'il n'en fut guère question par la suite. Pour la cantate *Teti e Peleo*, composée à Naples et exécutée à l'occasion des noces de la duchesse de Berry, elle subit le sort des improvisations de ce genre, qui naissent, vivent et meurent, comme les éphémères, en un jour de printemps.

Il y aurait certes bien plus à dire d'*Otello*, qui tient une place extrêmement importante dans l'œuvre du maître, et qui a été l'objet de jugements passionnés et contradictoires. Tandis que M. Azevedo qualifie de « sublime » cette production inégale d'un artiste de génie, toujours superbe au seul point de vue musical, mais souvent tronquée au point de vue du drame et de la passion, Stendhal, qui me semble beaucoup plus près de la vérité, s'exprime ainsi à son sujet : « Rossini, ainsi que Walter Scott, ne sait pas faire parler l'amour; et quand on ne connaît que par les livres l'amour-passion (celui de Julie d'Etanges ou de Werther), il est bien difficile de se tirer de la peinture de la jalousie. Il faut aimer comme *la Religieuse portugaise*, et avec cette âme de feu dont elle nous a laissé une si vive empreinte dans ses lettres immortelles, ou bien on est tout à fait incapable d'éprouver cette sorte de jalousie *qui peut être touchante au théâtre*. Dans la tragédie de Shakespeare, on sent qu'aussitôt qu'Othello aura tué Desdemona, il ne pourra plus vivre... Pour que la jalousie soit touchante dans les imitations des beaux-arts, il faut qu'elle prenne naissance dans une âme possédée de l'amour à la Werther, j'entends de cet amour qui peut être sanctifié par le suicide. L'amour qui ne s'élève pas au moins jusqu'à ce degré d'énergie, n'est pas digne, à mes yeux, d'avoir de la jalousie; ce sentiment n'est qu'une insolence avec

un cœur vulgaire... Pour que le malheur d'Othello puisse nous toucher, pour que nous le trouvions digne de tuer Desdemona, il faut que si le spectateur vient à y songer, il ne laisse pas le moindre doute que, seul dans la vie après la mort de son amie, Othello ne tardera par à se percer du même poignard. Cette grande condition morale de l'intérêt, *la vue de la mort certaine d'Othello dans le lointain*, manque entièrement à l'Othello de Rossini. Cet Othello n'est point assez tendre pour que je voie bien clairement que ce n'est pas la vanité qui lui met le poignard à la main. Dès lors ce sujet, le plus fécond en pensées touchantes de tous ceux que peut donner l'histoire de l'amour, peut tomber jusqu'à ce point de trivialité de n'être plus qu'un conte de *Barbe-Bleue*... »

Stendhal me paraît être entièrement dans le vrai, en ce qui concerne le caractère de l'Othello de Rossini. Pour qui a aimé, pour qui a souffert, pour qui a pleuré, il est difficile d'être touché par le sentiment exprimé musicalement par le héros du maître italien. On peut être étonné de sa majesté, on peut et l'on doit être frappé, vivement impressionné même par la beauté et la grandeur de ses accents, mais que ces accents vous émeuvent, vous touchent, qu'ils fassent saigner votre cœur, c'est impossible. On ne peut dire ici de Rossini, à propos de Shakespeare, ce qu'on en a dit à propos de Beaumarchais, qu'il s'était fait son collaborateur au point de « compléter sa pensée. » Non : l'Othello de Shakespeare est fier, celui de Rossini est orgueilleux ; le premier aime, le second croit aimer ; l'un pleure, l'autre grince ; celui-là tue parce qu'il souffre, celui-ci assassine parce qu'il veut se venger. En un mot, le héros de Shakespeare déchire mon cœur et m'arrache des larmes, celui de Rossini frappe uniquement mon esprit et ne s'adresse qu'à mon imagination ; l'un est un homme dans l'acception la plus complète du mot, l'autre descend à l'état de simple virtuose.

Ceci soit dit, bien entendu, sans vouloir atténuer la beauté parfois splendide, — mais purement musicale, je le répète, — d'une partition qui a fait le tour du monde, grâce à l'exubérance, à la générosité et à la vaillance des inspirations qui y sont contenues. Et où je suis encore complétement de l'avis de Stendhal, c'est lorsqu'il dit, à propos de la célèbre romance du *Saule*, si adorable d'ailleurs : « ... Dussé-je vous impatienter et tomber tout à fait dans le paradoxe à vos yeux, la romance est *triste* et non pas *tendre*. Demandez aux femmes coquettes combien l'un de ces tons

est plus facile à trouver que l'autre... Cette romance est bien écrite, elle est d'un style sage, et voilà tout. Elle doit son grand effet à la situation, et, à Paris, à la manière admirable dont Mme Pasta la chante... Il est impossible, dans une telle situation, de ne pas se rappeler Mozart, *et ici un souvenir est un regret profond...* »

Si j'insiste, en prenant *Otello* pour point de démonstration, sur l'absence de la passion dans le génie de Rossini (de la passion amoureuse, s'entend), c'est que c'est là, à mon sens, ce qui le différencie surtout de ses deux contemporains, Donizetti et Bellini, et que c'est peut-être là précisément le seul côté par où ceux-ci lui soient supérieurs. Que l'on compare, par exemple, la romance du *Saule* d'*Otello* à la scène des tombeaux de *Lucie*, qu'on mette en regard de l'air ou du finale de *la Somnambule*, du duo de *Norma*, de certaines pages des *Puritains*, des fragments pris dans les opéras de Rossini et présentant des situations à peu près analogues, et l'on verra de quel côté est la tendresse, de quel côté est la passion, de quel côté sont les larmes. Il a suffi à Mozart, à cette âme mélancolique et tendre, à ce cœur bouleversé par les orages de la vie, il lui a suffi, dis-je, d'un semblant de situation pour écrire dans les *Nozze di Figaro*, au milieu d'une action vive et gaie, ce chef-d'œuvre trempé de larmes qui commence par ces vers :

> Vedro, mentr'io sospiro,
> Felice un servo mio!

Peut-être, au point de vue exact du drame, Mozart n'était-il pas complétement dans le vrai; peut-être sacrifiait-il en ce moment la vérité de l'ensemble à la vérité d'un détail; peut-être exagérait-il la portée du sentiment qu'il devait exprimer, sentiment qui peut sembler outré dans la bouche du personnage qu'il fait ainsi parler. Mais que m'importe si je suis ému par la peinture de ce sentiment, si j'en suis touché à ce point que des pleurs coulent de mes yeux! N'est-ce pas là la plus noble faculté de cet art sublime qui s'appelle la musique, n'est-ce pas là ce qui fait sa supériorité sur les arts plastiques, plus complets, plus précis dans leur forme, et pourtant d'une expression plus bornée et moins touchante?

Cette supériorité que j'accordais tout à l'heure, en ce qui concerne la peinture de la passion, à Bellini et à Donizetti sur

Rossini, je la trouve justement affirmée, au moins par rapport au premier, dans ces lignes de M. Blaze de Bury :

... Jouissance rare en vérité de savoir pourquoi l'on applaudit et pourquoi l'on s'enthousiasme, d'analyser l'effet que telle musique et tel virtuose produisent sur nous, de comparer entre eux les dieux de l'ancien Olympe et ceux du nouveau! Dernièrement une querelle de ce genre s'agitait à nos côtés pendant une représentation de *Norma*. Il s'agissait d'opposer Bellini à Rossini, et de préconiser chez le doux chantre sicilien cette corde mélancolique et sentimentale inconnue de l'auteur de *Semiramide* et du *Barbiere*; et, après avoir égrené le chapelet ordinaire des comparaisons, après avoir parlé du soleil et du clair de lune, de sourire joyeux se baignant dans la mousse perlée d'un verre de vin de Champagne, et de larme suave déposée au calice du lotus : Parbleu! s'écria en terminant l'un des interlocuteurs, on me citait l'autre jour un mot dans lequel se résume à merveille le caractère de nos deux individualités musicales : *Rossini fait l'amour, Bellini aime*. En effet, ne trouvez-vous pas que jamais on ne définit mieux la différence des deux génies? L'amour, une tendresse languissante, une mélancolie rêveuse et une douleur plaintive, voilà le fond de la musique de Bellini. Lequel de ses opéras ne respire un pareil sentiment? *La Sonnambula* est une idylle amoureuse, la partition des *Puritains* une élégie, *Norma* un hymne, et quel hymne! tous les éléments de l'amour semblent s'y être donné rendez-vous : la volupté tendre et le délire, la joie et l'enivrement, le repentir et l'immolation! Chaque mesure, chaque note de cette musique respire l'amour, un amour ardent, passionné, sublime, et qui va se résoudre en un désespoir infini (1).

Où est donc l'audacieux qui pourrait appliquer ces paroles aux œuvres, au génie de Rossini? Non, Rossini n'a jamais aimé — musicalement, du moins — et c'est là, je le dis encore, ce qui constitue sa seule, mais réelle infériorité sur ses deux émules, c'est là ce qui leur a permis de ne pas être complètement éclipsés par son magnifique et foudroyant génie. J'ai pris, à ce sujet, *Otello* pour point de départ; mais il ne faut pas craindre de généraliser, comme l'a fait M. Blaze de Bury, et ce jugement peut être porté sur l'ensemble et la totalité de son œuvre, peut servir à caractériser son tempérament artistique. Ce n'est jamais à Rossini que la Muse de notre cher Musset eût pu adresser ces vers si touchants, si émus et si vrais :

(1) *Musiciens contemporains*, p. 241.

>
> De quoi te plains-tu donc? L'immortelle espérance
> S'est retrempée en toi sous la main du malheur.
> Pourquoi veux-tu haïr ta jeune expérience,
> Et détester un mal qui t'a rendu meilleur?
> O mon enfant! plains-la, cette belle infidèle
> Qui fit couler jadis les larmes de tes yeux;
> Plains-la! c'est une femme, et Dieu t'a fait, près d'elle,
> Deviner, en souffrant, le secret des heureux.
> Sa tâche fut pénible; elle t'aimait peut-être;
> Mais le destin voulait qu'elle brisât ton cœur.
> Elle savait la vie, et te l'a fait connaître;
> Une autre a recueilli le fruit de ta douleur.
> Plains-la! son triste amour a passé comme un songe;
> Elle a vu ta blessure et n'a pu la fermer.
> Dans ses larmes, crois-moi, tout n'était pas mensonge.
> Quand tout l'aurait été, plains-la! Tu sais aimer.

Non, ces conseils n'étaient pas applicables à Rossini. Mais ne le plaignons pas trop lui-même. S'il n'a pas su pleurer, du moins il a su rire; c'est là un des traits les plus caractéristiques de son génie. Or, le secret du rire, non plus que celui des larmes, n'est le fait d'une intelligence ordinaire, et nous allons voir à quel point il le possédait.

VII.

Chacun sait qu'en matière de musique bouffe, les Italiens sont nés maîtres et qu'ils n'ont jamais eu besoin des leçons de personne. L'épanouissement est si complet sous ce ciel enchanteur, la joie est si facile au milieu de cette nature enivrante, que baignent les rayons d'un soleil éclatant et généreux, la gaieté est si brillante et si bruyante dans ces contrées privilégiées sous tous les rapports, qu'il semble que chaque enfant vienne au monde entre deux éclats de rire, et que la musique, art de sensation par excellence, se ressente surtout de cette joie perpétuelle. Aussi, la plupart des

musiciens italiens, depuis Pergolèse jusqu'à Rossini, Donizetti et Ricci, en passant par Guglielmi, Paisiello, Cimarosa, Anfossi, Gnecco, Giuseppe Scarlatti, Piccinni, Galuppi, Gazzaniga, Fiocchi, Sarti, Scolari, Salieri, Paër, Fioravanti et tant d'autres, ont-ils été de grands comiques. Ils n'avaient qu'à se laisser aller à leur nature, qui les emportait sur les ailes de la fantaisie, et qui leur inspirait ces chefs-d'œuvre merveilleux : *la Serva padrona*, *la Cecchita*, *la Buono Figliuola*, *il Matrimonio segreto*, *le Astuzie femminili*, *i Viaggiatori*, *le Cantatrice villane*, *il Matrimonio per raggiro*, *il Barbiere di Siviglia*, *Don Pasquale*, *l'Elisire d'amore*, *Crispino e la Comare*, etc., etc.

Ils avaient d'ailleurs, pour les servir, des interprètes que les mêmes conditions rendaient parfaitement propres à les seconder. Ecoutons ce que dit à ce sujet le président de Brosses, dans ses *Lettres historiques et critiques sur l'Italie*, et songeons qu'il parle d'un théâtre de quatrième ordre, situé dans un village, à quatre lieues de Bologne :

... C'est presque le seul opéra qu'il y ait dans cette saison en Italie. Pour un opéra de campagne, il est assez passable. Ce n'est pas qu'il n'y ait ni chœurs, ni danses, ni poëmes supportables, ni acteurs ; mais les airs italiens sont d'une telle beauté, qu'ils ne laissent plus rien à désirer dans le monde quand on les entend. Surtout il y a un bouffon, une bouffonne qui jouent une farce pendant les entr'actes, d'un naturel et d'une expression comiques qui ne se peuvent ni payer ni imaginer. Il n'est pas vrai qu'on puisse mourir de rire, car à coup sûr j'en serois mort, malgré le déplaisir que je ressentais de l'épanouissement de ma rate qui m'empêchait de sentir, autant que j'aurais voulu, la musique céleste de cette farce. Elle est de Pergolèse. J'ai acheté sur le pupitre la partition, que je veux porter en France. Au reste, les dames se mettent là fort à l'aise, causent ou, pour mieux dire, crient d'une loge à celle qui est vis-à-vis, se lèvent en pied, battent des mains en disant: *Bravo, brava !* Pour les hommes, ils sont plus modérés ; lorsqu'un acte est fini, s'il leur a plu, ils se contentent de hurler jusqu'à ce qu'on le recommence. Après quoi, sur le minuit, quand le spectacle est terminé, on s'en retourne chez soi en partie carrée, à moins que l'on n'aime mieux souper ici, avant le retour, dans quelque petit réduit.

L'Italie alors n'était point bouleversée, comme aujourd'hui, par les passions politiques, et ce peuple léger, insouciant, sans besoins, sans aspirations, ne songeait qu'au plaisir, et ne pensait qu'à rire, à rire encore, à rire toujours. Ses musiciens le servaient à souhait, et il n'en demandait pas plus. Lorsque Rossini

parut — l'un des derniers sous ce rapport, puisque Donizetti et les frères Ricci ont été et sont les représentants suprêmes de l'art bouffe italien — il venait compléter la magnifique pléiade dont je parlais tout à l'heure, et la générosité, la verve, la spontanéité, l'incomparable puissance de son génie étaient telles, que du premier coup il égala ses prédécesseurs immédiats et éclipsa les autres. Lorsque *le Barbier* — qui n'était qu'un opéra de *mezzo-carattere* — parut à Rome, on cria au miracle — une fois passée l'effervescence du premier jour, et il y avait certes bien de quoi. Est-il possible, en effet, de trouver quelque chose de plus follement gai, de plus sincèrement joyeux, tout en restant toujours dans les conditions suprêmes de l'art et de l'élégance, que cette partition enchanteresse? La musique a-t-elle produit, dans l'ordre comique, une œuvre plus fine, plus saine, plus délicate, plus accomplie, plus achevée? Mais ce fut plus encore peut-être lorsque la *Cenerentola* se produisit en 1817 dans la même ville, au même théâtre Valle : cet opéra excita une véritable *furore*, et, porté d'un côté par la Joie, de l'autre par le Plaisir, fit bientôt le tour de l'Italie et ensuite le tour du monde. Castil-Blaze a écrit ceci au sujet de *Cenerentola* : « *Il Barbiere di Siviglia, Cenerentola,* sont les deux chefs-d'œuvre de Rossini dans le genre comique : tout le monde est d'accord sur ce point. Ces deux opéras sont-ils placés sur la même ligne? Doit-on accorder la prééminence à l'un ou à l'autre? Quel est celui qui mérite la première place? Cette question est souvent présentée, et chaque amateur y répond en consultant l'affection particulière qu'il a pour l'un ou l'autre ouvrage. Un semblable arrêt se motive suffisamment: un amateur n'est tenu que de manifester ses sentiments ; cela me plaît beaucoup, mais ceci me plaît bien plus encore; on n'a rien à répondre à cette conclusion. Malheureusement, elle ne décide point la question; et le nombre des partisans de *Cenerentola* restant égal à celui des enthousiastes du *Barbiere,* ce qui peut se supposer à cause de la beauté soutenue de ces deux opéras, les choses demeurent toujours dans le même état... » (1).

Aujourd'hui, l'antagonisme des deux œuvres n'existe plus, et le sentiment public ne fait plus de doute. *Cenerentola* cède le pas au

(1) *L'Opéra italien*, p. 408.

Barbiere, et ce n'est que justice, car, pour être venue au monde une année après, elle a perdu déjà de sa première fraîcheur, tandis que le malin Figaro, son complice Almaviva, sa protégée Rosine et tous leurs compagnons sont toujours aussi lestes, aussi pimpants, aussi joyeux qu'au jour de leur naissance, alors que dans la fièvre de l'improvisation un homme de génie leur donnait l'aplomb, le mouvement et la vie.

Mais quelle que puisse être l'infériorité relative de *Cenerentola* sur *le Barbier*, il n'en reste pas moins vrai que cette œuvre étincelante est animée d'un bout à l'autre de ce sentiment comique, de cette verve bouffonne, de cette puissance du rire qui ont particulièrement caractérisé le génie de Rossini, ce génie dont la qualité maîtresse était la personnalité, et qui marquait tout au coin de son tempérament. A mon sens la partition du *Barbier* est plus fondue, a plus d'homogénéité que celle de *Cenerentola*, et ceci n'est point étonnant pour qui sait que Rossini a placé dans celle-ci certains morceaux tirés de ses opéras antérieurs, tandis que celle-là a été coulée d'un seul jet. Mais je ne la veux juger ici qu'en dehors de ces préoccupations, et simplement en ce qui concerne l'élément bouffe qui y occupe une si large place.

Si l'on se met à ce point de vue, il est difficile de trouver plus à louer que dans cette production où la verve le dispute à l'originalité. Est-il, je le demande, quelque chose de plus piquant que la cavatine du valet Dandini : *Come il ape ne' giorni d'aprile*; de plus comiquement réussi que le finale du premier acte dans lequel se trouve encadré l'air burlesque de don Magnifico; de plus entraînant et de plus fin que le duo des deux hommes : *zitto, zitto, piano, piano*; de plus amusant que le duetto : *un segreto d'importanza*; enfin de plus éblouissant, sous le rapport de la verve, du *vis comica*, que le célèbre et étourdissant sextuor qui se présente presque au terme de l'ouvrage, et qui cependant arrache un rire d'épanouissement aux plus indifférents?

Ce qu'on pourrait reprocher peut-être à la gaieté si généreusement expansive dont cette aimable partition de *Cenerentola* est empreinte d'un bout à l'autre, c'est de ne point revêtir toujours ce caractère de distinction native, de suprême élégance, qui charme et séduit à un si haut point dans *le Barbier*. Ici, Rossini a toujours frappé juste; là, il a voulu frapper parfois un peu fort, et ce n'a pas été sans sacrifier quelque chose de la grâce délicate de sa muse. Or, pour

être irréprochable, le rire, en musique, doit être chaste, si l'on peut dire, et toute vulgarité lui est interdite. Ce n'est pas toujours le cas pour la *Cenerentola*, où les Italiens peuvent retrouver comme un écho de Boccace et de leurs conteurs graveleux, et sur laquelle, nous autres Français, il nous semble presque voir planer par instants les ombres de Villon et de Rabelais — quelle que soit d'ailleurs la distance qui sépare le rire littéraire, s'attachant dans sa forme précise à une idée nettement exprimée, du rire musical, qui se prend uniquement à une situation, dont il est seulement l'interprète, et non le créateur.

Oui, Rossini avait le don du rire : il avait le rire large, franc, sensuel, épanoui, spontané surtout, de l'Italie des seizième, dix-septième et dix-huitième siècles; il avait cette gaieté vive et brillante, incisive et franche, communicative et exubérante, que M. Emile Montégut a si bien caractérisée dans ces lignes : — « Il y a une Italie gaie, heureuse, légère, amoureuse des brillantes sensualités, éprise des beautés du monde, aussi radieuse que l'autre Italie est sombre et sévère, aussi confiante que l'autre est désespérée. Comme elle est naïvement dépourvue de scrupules et gracieusement immorale! Comme elle est mâle dans ses sensualités et comme sa bonne humeur est cordiale! Son rire résonne franc et sans contrainte, sa joie jaillit en flots lumineux. Jamais âme, ce semble, ne fut plus robuste aux plaisirs et plus richement étoffée pour le bonheur..... (1) » Ecoutez, en effet, le duo et le sestetto de *Cenerentola*, le *Largo al fattotum* et certains épisodes du magnifique finale du *Barbier*, le trio *Papatacci* de l'*Italiana in Algieri*, et dites si l'on peut résister aux éclats de ce rire strident, si plein de finesse, de narquoiserie, de malice et de causticité, de ce rire endiablé qui vous transporte, quoi que vous en ayez, en dehors du monde visible, et vous emmène dans ces contrées enchantées où la joie, le plaisir et la bonne humeur semblent rassemblés, par le fait d'un bon génie, dans le palais de l'éternelle gaieté.

Mais, je le répète, à mon sens, la grande note comique de Rossini a été donnée par lui dans *le Barbier*. Quels que soient les

(1) *Du génie de Rossini*, article du *Moniteur universel* du 1ᵉʳ décembre 1862.

brillants éclats qui retentissent dan l'*Italiana*, dans *la Pietra del Paragone*, dans *Cenerentola*, dans le *Turco in Italia*, ceux-ci doivent céder le pas à celui-là, et rien n'est comparable à la verve, à l'entrain, à la *furia comica* que le maître a su prêter aux personnages qui lui avaient été légués par notre Beaumarchais. M. Paul de Saint-Victor, qui, au point de vue de l'esthétique, ne peut apprécier la musique qu'en amateur, a néanmoins traduit d'une façon brillante et colorée le sentiment éveillé dans l'esprit par l'audition de cette musique enchanteresse :

Que dire de ce merveilleux *Barbier de Séville ?* On croit l'avoir entendu jusqu'à satiété, et à chaque audition il vous fait goûter de nouvelles délices. C'est un éblouissement et un enchantement, quelque chose de comparable à la volupté que vous donne la contemplation d'une belle statue grecque : elle renaît immortellement vierge sous le regard qui l'a cent fois possédée. Voilà plus de cinquante ans que cette troupe unique parcourt le monde en chantant : Almaviva, semblable à un demi-dieu en bonne fortune sur la terre ; Rosine, ravissante de jeunesse, d'espièglerie et d'amour ; Figaro, hardi et brillant comme un génie d'hyménée : sa savonnette distille l'écume de la fontaine de Jouvence ; Bartholo poursuit le couple furtif de son pied goutteux et de sa basse acariâtre ; Basile allonge sur eux l'ombre lugubre de son long chapeau et ses manches flottantes, pareilles aux ailes d'un oiseau de nuit. Le monde ne se lasse ni de revoir ni d'entendre ce groupe immortel. Mélange inouï de verve et de grâce, de tendresse et d'hilarité : la flamme comique et le feu sacré croisent, dans *le Barbier*, leurs éclairs. La verve y circule, l'esprit y vole, les sensations s'y succèdent avec une rapidité fulgurante. Jamais la joie de vivre n'a plus magnifiquement éclaté. C'est l'explosion d'un printemps ; un volcan qui lancerait des fleurs... Après un demi-siècle son éruption dure encore (1).

Oui vraiment, Rossini possédait cette faculté du rire, de ce rire sain, naturel et de bonne foi dont on ne trouve l'exemple que chez les artistes supérieurs, et qui illumine les figures immortelles de Rabelais et de Cervantes, de Molière et de La Fontaine, de Jan Steen et de David Téniers, de Cimarosa et de Paisiello, de ce rire que nous ne connaissons plus guère maintenant, et dont malheureusement la trace semble se perdre chaque jour davantage.

(1) *Rossini*. Feuilleton de *la Liberté* du 23 novembre 1868.

VIII.

Il n'entre pas dans ma pensée de passer en revue toutes les œuvres de Rossini. Je prétends m'attacher uniquement, non pas même toujours aux plus importantes, mais à celles qui présentent un caractère particulier. Je vais donc passer sous silence la *Gazza ladra*, qui, malgré des beautés de premier ordre, semble aujourd'hui considérablement vieillie, aussi bien dans son ensemble que dans la pensée qui a présidé à son enfantement; je ferai de même à l'égard d'*Armida* et d'*Adelaide di Borgogna*, peu connues en France d'ailleurs, et je m'arrêterai un instant au *Mosè in Egitto*.

Quelques idolâtres de Rossini, doués d'un fanatisme irraisonné — et déraisonnable — poussent l'admiration tellement loin que, chose singulière, ils ne veulent même pas rendre leur fétiche responsable de son génie! Que de fois j'ai entendu émettre cette opinion que la musique de Rossini est tellement claire, tellement limpide, tellement naturelle, si merveilleusement adaptée d'ailleurs, dans certains cas, aux sentiments qu'elle devait exprimer, quels que fussent la nature abstraite et le caractère profondément élevé de ces sentiments, que le grand homme avait dû trouver ses idées presque sans y penser et comme par un effet du hasard! Voilà vraiment un singulier éloge!

Quoi! l'artiste qui a trouvé, dans *Guillaume Tell*, des accents si sublimes, si entraînants, si magnifiques, pour célébrer l'amour du sol, de la Patrie et de la Liberté, celui qui a empreint d'un sentiment religieux si profond, si grandiose, si austère, si majestueux, les admirables inspirations du *Mosè in Egitto*, vous venez lui dire qu'il a fait cela sans en avoir conscience, sans comprendre, sans se rendre compte à lui-même de la valeur de sa pensée! En vérité, ceci passe la permission. Et qu'on ne se méprenne pas sur ce que je veux dire ici. Je ne prétends nullement que Rossini fût un grand patriote — je ne le crois pas; je ne prétends pas davantage que sa foi religieuse fût très-intense — j'en douterais presque. Mais ce que je crois, ce dont je suis certain, c'est que ces sentiments qu'il n'éprouvait peut-être pas, il les compre-

naît du moins, comme tout homme intelligent et bien doué au point de vue de l'art peut et doit les comprendre, et qu'il avait conséquemment ce qu'il faut pour les traduire.

Si l'on songe que le *Mosé* a été écrit par lui à l'âge de vingt-six ans, on a droit d'être étonné de l'énergie mâle, de la maturité d'inspiration, de la grandeur de conception qui distinguent et caractérisent cette œuvre si admirablement belle dans quelques-unes de ses parties, mais il me semble que personne n'a la faculté ni le pouvoir de dire que cette œuvre a été enfantée comme par hasard et en quelque sorte sans y penser.

C'est au San-Carlo de Naples que *Mosé* fut donné en 1818. C'est le 26 mars 1827 que l'ouvrage, approprié par son auteur à la scène française, fit son apparition à l'Opéra. Son succès fut immense des deux côtés des Alpes. La partition française fut considérablement augmentée; parmi les morceaux qui ne figuraient pas dans la version italienne, il faut citer le chœur d'introduction: « Dieu puissant; » le chœur sans accompagnement qui le suit: « Dieu de la paix, dieu de la guerre; » la marche et le chœur: « Reine des cieux et de la terre, » les adorables airs de ballet et le foudroyant finale du troisième acte; enfin, le bel air de soprano du quatrième : « Quelle horrible destinée! »

Le morceau qui produisait le plus d'effet en Italie était la célèbre prière du troisième acte. « Entre autres louanges que l'on peut donner à votre héros, disait à Stendhal le docteur Cottugno, le premier médecin de Naples, mettez celle d'assassin. Je puis vous citer plus de quarante attaques de fièvre cérébrale nerveuse, ou de convulsions violentes, chez des jeunes femmes trop éprises de la musique, qui n'ont pas d'autre cause que la prière des Hébreux au troisième acte, avec son superbe changement de ton. »

En France, outre cette prière, l'épisode qui a toujours transporté le public d'admiration est cet incroyable finale du troisième acte. Pour ma part, je n'ai jamais pu entendre ce morceau, d'une splendeur et d'une beauté si merveilleuses, sans en éprouver une surexcitation nerveuse voisine de la souffrance. La puissance dramatique y est portée à un tel degré d'intensité, la pensée musicale proprement dite est si rayonnante, l'ensemble est si saisissant et si majestueux, l'instrumentation est si colorée, si grandiose, si pleine, si lumineuse, si éblouissante, pourrait-on dire, enfin le groupement des voix et de l'orchestre produit une sonorité d'un

effet si surprenant que l'oreille en est comme affectée, et qu'elle ressent une impression analogue à celle produite sur l'œil par les rayons d'un soleil implacable et brûlant. Ce finale durerait une minute de plus, qu'il semble qu'on grincerait des dents et qu'on tomberait en faiblesse, tellement sont violentes les sensations qu'il excite.

J'ai raconté le fait qui signala la nomination de Rossini comme chevalier de la Légion d'honneur, en 1827, lors de l'apparition du *Moïse* français, et comment le maître *échappa*, pourrait-on dire, à cette nomination, qu'il fit remettre après la représentation de *Guillaume Tell*. C'est à *Moïse* aussi, — et le fait est au moins étrange, — qu'il dut sa promotion au grade de commandeur, promotion qui offrit encore une particularité singulière. C'était en 1853; on venait de faire à l'Opéra, avec beaucoup de succès et d'éclat, une reprise de cette œuvre gigantesque. On découvrit alors, et comme par hasard, que le maître en était resté, depuis vingt-cinq ans, à son premier grade de chevalier. Sur la remarque et la demande faites par M. Roqueplan, qui à cette époque tenait en mains les rênes de notre première scène lyrique, le ministère voulut faire à Rossini une gracieuseté, et, par une exception rare, il fut nommé commandeur sans passer par le grade d'officier. C'est à cette occasion qu'il écrivit à M. Roqueplan la lettre que voici :

J'aurais répondu immédiatement à votre lettre du 18 décembre, si je n'eusse été retenu au lit par une bronchite aiguë. La reconnaissance est un privilège que je ne cède à personne. J'ai attendu de pouvoir prendre la plume pour vous remercier de tout ce que vous avez cru devoir faire pour donner à *Moïse* le prestige d'une mise en scène, d'une splendeur qui devaient plaire aux Français. Je vous prie de croire que j'apprécie le résultat que vous avez obtenu; le savoir-faire n'appartient pas à tous. En ce genre il y a peu d'élus. Recevez mes compliments.

Permettez que j'aie avec vous la franchise de la gratitude. Je regrette les démarches que vous avez faites; elles ont dépassé les limites de mes convictions. Mon amour-propre était plus que satisfait par la lettre que je recevais de vous, où votre admiration dépassait les bornes de la justice qui m'était dévolue, n'étant plus aujourd'hui qu'un mort vivant, comme l'a dit si spirituellement notre cher Méry. Je ne veux que du repos, fuyant les agitations terrestres, mais sachant pourtant apprécier, comme je le dois, l'intérêt qu'on m'accorde avec une chaleur qui m'oc-

troic comme en ce moment le droit de vous dire que vous avez en moi le plus dévoué des vivants.

Veuillez agréer l'expression de mes sentiments affectueux, et les vœux que je vous adresse en l'an de grâce 1853.

<div style="text-align:right">GIOACCHINO ROSSINI.</div>

Dans les cinq années qui séparent *Mosè in Egitto*, dont la représentation eut lieu en 1818, de *Semiramide*, qui parut en 1823 à la Fenice, de Venise, Rossini ne fit pas représenter moins de huit ouvrages, tous du genre sérieux et fort importants : *Ricciardo e Zoraide*, *Ermione*, *Edoardo e Cristina*, *la Donna del Lago*, *Bianca e Faliero*, *Maometto II* (qui devint en France *le Siége de Corinthe*), *Matilde di Shabran* et *Zelmira*.

De ces huit opéras, il en est six que la génération actuelle ne connaît en aucune façon, et deux seulement qui sont restés, peu ou prou, au répertoire de quelques scènes italiennes, je veux dire de quelques scènes de l'Italie, car ceux-là même sont absolument inconnus à l'étranger. Ces deux derniers sont *Matilde di Shabran* et *la Donna del Lago*. En ce qui concerne *Matilde di Shabran*, qui fut reprise sans succès à Paris il y a deux ou trois ans, après un long abandon, on peut dire, malgré deux ou trois morceaux charmants, que c'est une œuvre incomplète, considérablement vieillie, absolument *démodée*, et dont le délaissement est facile à comprendre. Pour ce qui est de *la Donna del Lago*, dont le sujet, je n'ai pas besoin de le dire, est emprunté à *la Dame du Lac*, de Walter Scott, la valeur au point de vue de l'ensemble en est bien plus évidente. « *La Donna del Lago*, dit Stendhal, est une partition originale et superbe dans laquelle, pour la première fois de sa vie peut-être, Rossini a été inspiré par son libretto. » J'aime à croire qu'en écrivant ces mots Stendhal oubliait *Tancrède* et *le Barbier*. Quoi qu'il en soit, on peut dire de *la Donna del Lago* qu'elle est, en tenant compte des défauts inhérents aux œuvres purement italiennes de Rossini dans le genre sérieux, une des productions les plus attrayantes, les plus colorées et les plus poétiques du maître. La plus grande partie des morceaux de cet ouvrage servit, avec quelques fragments de *Zelmira* et d'*Armide*, à confectionner le pastiche que Niedermeyer fit représenter à

l'Opéra sous le titre de *Robert Bruce,* le 30 décembre 1846, sur un livret de Gustave Vaëz et de M. Alphonse Royer (1).

C'est par *Semiramide* que Rossini couronna sa carrière italienne ; c'est par elle qu'il dit un adieu suprême à ses compatriotes, au moment de venir demander à la France la consécration de sa renommée, et de préluder, par l'adaptation de quelques-unes de ses œuvres les plus importantes, à ce coup de foudre et de génie qui a nom *Guillaume Tell.*

On peut, je crois, en parlant de *Semiramide*, ne partager ni le dédain ridicule de Stendhal, ni l'admiration par trop enthousiaste de Méry. On peut, me semble-t-il, garder un juste-milieu : admirer les parties lumineuses d'une œuvre qui renferme des pages sublimes, des beautés de premier ordre et d'une éternelle splendeur, et, en même temps, tenir compte de certaines faiblesses qui déparent l'ensemble de cette œuvre, et qui peuvent être attribuées, soit au goût du temps et du pays dans lesquels elle a été écrite, soit aux moyens d'exécution que le maître avait sous la main, soit enfin à quelque écart partiel de son génie et de son intelligence.

Pour Stendhal, — et ceci pourra faire sourire bien des gens, — *Semiramide* n'est rien autre chose qu'une œuvre *allemande !* « Le degré de germanisme de *Zelmira*, dit-il, n'est rien en comparaison de la *Semiramide* que Rossini a donnée à Venise en 1823. Il me semble que Rossini a commis une erreur de géographie. Cet opéra, qui à Venise n'a évité les sifflets qu'à cause du grand nom de Rossini, eût peut-être semblé superbe à Kœnigsberg ou à Berlin. » Et pour appuyer ce jugement sommaire, Stendhal ajoute ingénument : « Je me console facilement de ne l'avoir pas vu au théâtre ; ce que j'en ai entendu chanter au piano ne m'a fait aucun plaisir. » Du coup, ce n'est pas *Semiramide* qui est jugée, c'est son critique.

(1) Rossini, alors en Italie, était resté complètement étranger à l'enfantement de *Robert Bruce*, que, dans son habitude de se rire de lui et des autres, il appelait ironiquement *un nobile pasticcio.* — « Dans les derniers jour de l'année, à Bologne, dit Castil-Blaze dans son *Académie impériale de Musique,* Rossini sort en voiture, accompagné de son ami Lablache ! — Lève la glace, l'air est froid, le vent souffle, il pourrait t'enrhumer, lui dit ce dernier. — Ne crains rien, ce sont les sifflets de *Robert Bruce* qui nous caressent le menton, cela ne peut me faire aucun mal, répond le malin Rossini. »

Mais si Stendhal n'avait pas entendu *Semiramide*, ce qui ne l'empêchait pas de l'*exécuter* d'une façon si allègre, Méry, lui, se vantait d'avoir assisté à 400 représentations du « chef-d'œuvre! » Tudieu, quel enthousiaste ! Tout au moins, l'admiration du plus spirituel des Parisiens pour l'œuvre du plus spirituel des Italiens peut-elle être considérée comme sincère, et elle l'était en effet ; et il faut constater encore qu'elle était partagée par un grand nombre de ses contemporains.

Il y a, disait Méry, pour certains amateurs, une œuvre, non de préférence, mais de prédilection ; une œuvre qu'ils ne placent ni au-dessus, ni au-dessous, ni au niveau de telle autre, et qui se présente, à tort ou à raison, à leur esprit, avec un attrait incomparable, une fascination mystérieuse, un charme exceptionnel : c'est la *Sémiramide* de Rossini. J'ai vu jouer ce chef-d'œuvre, à Marseille, au mois de juillet, dans une salle chauffée à quarante degrés Réaumur ; et à Paris, au mois de janvier, avec une température extérieure de quinze degrés au-dessous de zéro, et pas un adepte ne manquait à son poste. Là-bas et ici, dans les mêmes conditions d'hiver et d'été, pour tout autre chef-d'œuvre, il y aurait eu de nombreuses et prudentes défections. Pourquoi ? je n'en sais rien. Je constate un fait, je ne l'explique pas. J'ai demandé des éclaircissements là-dessus aux plus anciens *sémiramistes*, à Armand Marrast, au docteur Cabarrus, à Desnoyers, à Chenavard, à Azevedo, au général Mellinet, à Mme Malibran, à Lablache, à Antony Deschamps, à tous les contemporains illustres ou obscurs dont j'ai coudoyé les élans enthousiastes, à quatre cents représentations de *Sémiramis*, à Paris, à Marseille, en Angleterre, en Italie, et tous ne m'ont pas répondu et n'ont rien éclairci (1).

Ceci, on le voit, n'est point du raisonnement, c'est de la sensation pure. Mais il ne me déplaît pas, je l'avoue, de voir des hommes intelligents juger une œuvre, une œuvre musicale surtout, au point de vue de la sensation. Lorsque cette œuvre excite un tel enthousiasme, on peut assurer qu'elle n'est point ordinaire et que sa valeur est considérable. C'est affaire à nous autres critiques de rechercher, à l'aide de l'analyse, les points distinctifs et caractéristiques des productions de l'esprit, et de tâcher d'assigner à chacune d'elles la place qui lui convient. Mais, par exemple, si de simples dilettantes veulent, par le fait de leurs seules impressions, sans le secours des études et de la réflexion indispensables

(1) Préface du livret de *Sémiramis*, traduit par Méry.

à quiconque veut porter sur une œuvre d'art un jugement sincère et raisonné, s'emparer de ce rôle et s'arroger ce droit, ils feront ce qu'a fait Méry en prétendant entrer dans le vif de la critique : ils se fourvoieront et perdront tout l'avantage de leur esprit. Si l'on veut lire avec attention la préface entière du livret de *Sémiramis*, dans laquelle Méry fait une analyse complète de la partition, on y verra que ce n'est plus un critique qui parle, mais un simple panégyriste, devant qui les écarts même et les défaillances du génie semblent comme des traits de lumière et se transforment en beautés surhumaines.

Non, il nous faut avoir le courage de le dire : *Semiramide* n'est point une œuvre complète, parfaite, achevée; ce n'est point une œuvre sans défauts, non-seulement parce qu'elle manque parfois d'unité dans le style, parce que l'équilibre n'y est pas constant, absolu, au point de vue de l'ensemble, mais encore parce que certaines inspirations en sont d'une facilité un peu trop évidente, et s'écartent trop du caractère grandiose et magnifique du sujet. Rossini y a poussé d'ailleurs jusqu'à l'abus l'emploi de ce style orné, qu'il avait mis si fort en honneur, et qui avait été porté par lui à son plus haut point de perfection; or, est-il possible de dire que ces vocalises légères, que ces broderies délicates et sémillantes, qui sont on ne peut plus à leur place dans le genre bouffe ou dans l'*opera di mezzo carattere*, sont également en harmonie avec une œuvre sérieuse, sévère, dramatique, avec une œuvre dont le pathétique et la passion sont les éléments dominants? Évidemment non, et il me semble qu'ici la discussion n'est pas admissible. Je sais que les idolâtres, les admirateurs quand même, ont imaginé un raisonnement merveilleux en découvrant que les interminables fioritures placées dans le gosier de l'élégant Arsace, de la majestueuse reine de Babylone, et même du sombre Assur, caractérisaient avec une vérité admirable la richesse et le goût d'ornementation pompeuse qui sont l'essence même du génie oriental. Ceci est tout simplement burlesque, et ne mérite pas qu'on s'y arrête. — Mais, d'autre part, et pour rester dans la stricte vérité, il faut constater que la partition de *Semiramide* contient des pages sublimes, des épisodes admirables, d'impérissables beautés; il y a plus, et l'on peut dire que ces beautés sont d'un ordre particulier et presque surnaturel : en elles rayonne comme le sentiment d'un monde supérieur, et il semble que par leur

grandeur, leur majesté, leur magnificence, elles vous transportent en quelque sorte dans ce monde évanoui, au sein d'une nature luxuriante et généreuse, au milieu d'une civilisation qui n'est plus et qui emprunte, aussi bien à son éloignement qu'à cette nature enchanteresse et enchantée, une partie de la poésie dont elle est empreinte à nos yeux.

Cependant, l'apparition de *Semiramide* à la Fenice, où elle fut donnée le 3 février 1823, laissa les Vénitiens absolument froids, et l'accueil fait à cette partition fut empreint d'une extrême réserve, bien qu'elle fût chantée par une réunion d'artistes supérieurs: la Colbrand, qui était devenue la femme du maître, la Mariani, Galli, Mariani et Sinclair. Froissé de cet accueil, injustifiable d'ailleurs, Rossini prit le parti de quitter l'Italie, et accepta un engagement pour Londres, où il devait composer un opéra nouveau, *la Figlia dell'aria*, qui ne fut pas achevé par des circonstances indépendantes de sa volonté, et où sa femme devait tenir le premier emploi au théâtre Royal.

Avant de quitter *Semiramide*, je vais rappeler un fait qu'on ne lira peut-être pas sans intérêt, et qui se rapporte à l'interprétation du rôle principal de cet ouvrage par la célèbre cantatrice Mme Pisaroni, lors de la première apparition à Paris de cette grande artiste.

Cette chanteuse admirable, qui n'avait pas son égale dans toute l'Italie, où elle jouissait d'une immense renommée, venait d'être engagée à notre théâtre Italien, et le public l'attendait avec une véritable impatience. Mais il faut savoir que Mme Pisaroni, douée d'une façon si prodigieuse au point de vue de la voix et de l'organisation musicale, était, comme on dit communément, laide à faire peur. Et ici l'expression n'a rien d'exagéré et ne saurait passer pour une métaphore, car en vérité la laideur de Mme Pisaroni était repoussante. On était à l'époque du plus grand succès de la *Semiramide* à Paris, et le jour où l'affiche annonça le début de la cantatrice, la salle Favart (c'est dans cette salle, occupée aujourd'hui par l'Opéra-Comique, qu'était alors installé le Théâtre Italien) était trop petite pour contenir la foule. Ici, je vais laisser la parole à mon confrère M. Bénédit, qui a raconté ce fait d'une manière saisissante, et d'après ses souvenirs personnels [1].

[1] J'emprunte ce récit à un feuilleton publié en 1860 par M. Bénédit dans *le Sémaphore de Marseille*.

... Aux premières mesures de cette longue ritournelle qui annonce l'entrée d'Arsace, il se fit dans la salle un silence solennel. Du parterre aux plus hautes galeries se manifestait sur chaque visage l'impatience de voir cette cantatrice, dont la réputation effaçait à elle seule, en Italie, les plus brillantes et les plus célèbres réputations. Enfin, elle se montra! mais, à cette première épreuve, quel désappointement, grand Dieu! Malgré la qualité des spectateurs qui composaient l'auditoire de Mme Pisaroni, son arrivée en scène fut accueillie par un murmure confus dont le sens n'était que trop significatif. Figurez-vous quelle dut être alors la situation de cette pauvre femme, seule au milieu du théâtre, en présence d'une telle réception! Elle soutint ce choc néanmoins avec une grande dignité. Grave, impassible, elle mit la main sur son cœur comme pour y refouler une vive émotion, et attendit avec une larme dans les yeux que le calme fût rétabli pour commencer son beau récitatif: *Eccomi al fine in Babilonia*. O mes chers confrères de Paris, vous dont la plume éloquente décrit si bien les grandes scènes artistiques, que ne puis-je emprunter un instant la forme et la couleur de vos récits pour raconter un incident inouï dans les fastes du théâtre! *Eccomi al fine in Babilonia!* A peine ces paroles furent-elles prononcées musicalement par Mme Pisaroni, que ce public, si mal disposé, si mal prévenu, fut comme frappé de stupeur. Peu à peu, il tourne ses regards du côté de la scène, puis vers la scène, et, fasciné par cette voix de contralto dont l'autorité dominait la salle entière, il resta quelques moments silencieux et interdit; mais à peine le récitatif arrivait-il sur ces dernières paroles: *In solito terror sacro rispetto*, qu'une acclamation immense, formidable, partit de tous les points de l'assemblée! Les bravos et les applaudissements frénétiques se succédaient et ne cessaient un instant que pour reprendre avec plus de force, avec plus d'énergie; ce n'était plus de l'enthousiasme, c'était du délire. A ce moment, nous tenions nos regards fixés sur Mme Pisaroni; émue jusqu'aux larmes, cette grande artiste, qui avait subi avec tant de courage et de fermeté le premier effet de son entrée, ne put résister à l'émotion de la joie; elle chancela, et, cherchant un point d'appui sur la scène, elle serait tombée infailliblement si Bordogni, quittant la coulisse, n'était venu la soutenir et lui tendre la main... Nous ne dirons pas les merveilles d'exécution du cantabile: *Ah! quel giorno*. Dans le duo suivant: *Bella imago*, Galli, ce grand et beau chanteur à la voix colossale, fut littéralement écrasé lorsque vint l'apostrophe: *Va, superbo*, lancée par Mme Pisaroni avec une audace et une impétuosité foudroyantes. Le bel air: *In si barbara sciagura*, et sa strette énergique où la cantatrice tirant le glaive, touchait aux dernières limites de la force inspirée, vint ajouter encore à son succès. Puis enfin, dans le grand duo: *Ebbene ferisci*, l'illustre virtuose se surpassa tellement à côté de Sémiramis, que la beauté de Mme Pasta fut oubliée. Décidément, Mme Pisaroni n'avait plus rien à désirer dans cette immortelle soirée, son triomphe était complet.

Il m'a semblé intéressant de rapporter cette anecdote, qui se rat-

tache indirectement à l'une des plus grandes œuvres de Rossini. Il ne faut pas oublier, d'ailleurs, que Mme Pisaroni a créé en Italie quelques-uns des derniers ouvrages du maître : *Ricciardo et Zoraide, Ermione* et *la Donna del Lago*.

IX.

Je n'insisterai pas à l'égard du passage de Rossini à Paris et de son séjour à Londres. Je ne parlerai ni des banquets, ni des fêtes qui lui furent offertes ici, ni des querelles et des polémiques des journaux qui se partagèrent en deux camps, l'un admirateur, l'autre contempteur du grand homme, et renouvelèrent ainsi les grandes querelles musicales du dernier siècle, ni enfin de la réception fastueuse et enthousiaste qui fut faite, dans la capitale de l'Angleterre, au suprême représentant de l'art musical italien du XIXe siècle. Ce travail n'est point une biographie, je l'ai dit déjà. Je renvoie donc tous ceux qui voudraient être éclairés à ce sujet au livre de M. Azevedo, qui leur fournira tous les éclaircissements désirables, et j'arrive de suite au séjour prolongé que Rossini fit en France à son retour d'Angleterre, pour m'occuper de ce qu'il fit alors.

On sait que pendant sa courte apparition en ce dernier pays, Rossini, par l'entremise du prince de Polignac, alors ambassadeur de France à Londres, avait signé avec la liste civile un contrat par lequel il devenait directeur de notre théâtre italien, avec un traitement annuel de 20,000 francs. C'est pendant sa direction, qui commença en 1824, qu'il fit venir à ce théâtre et connaître à Paris Rubini, Donzelli, la gracieuse Mme Monbelli et Mlle Schiasetti, qu'il choisit notre Hérold comme accompagnateur, qu'il produisit le premier ouvrage de Meyerbeer représenté à Paris, *il Crociato*, enfin qu'il composa et fit jouer le petit opéra de circonstance intitulé : *il Viaggio a Reims, ossia l'Albergo del Giglio d'oro*, lequel, écrit à l'occasion du sacre de Charles X, fut donné le 19 juin 1825.

Mais le traité par lequel Rossini était institué directeur du Théâtre-Italien n'avait qu'une durée de dix-huit mois. Au bout de ce temps, un nouveau contrat était signé entre lui et la liste civile,

laquelle, en confiant au compositeur les fonctions de « premier compositeur du Roi et d'inspecteur général du chant en France, » s'engageait à lui continuer son traitement annuel de 20,000 francs. Les fonctions dont il s'agit n'étaient, en somme, qu'une fiction pure, et le traitement qu'on y joignait n'était autre chose qu'une pension déguisée, destinée à retenir à Paris Rossini, qu'on espérait voir composer un opéra français.

Telle était bien, en effet, l'intention de Rossini lui-même. Mais il voulait prendre son temps pour cela. En véritable grand artiste, il se méfiait encore de lui; il voulait tout d'abord étudier le génie particulier de notre nation, se familiariser avec notre langue, et procéder progressivement.

Pour cela, il songea à l'adaptation à la scène française de quelques-unes de ses œuvres italiennes, et jeta tout d'abord les yeux sur son *Maometto secondo*, dont les qualités dramatiques lui semblaient devoir plaire à notre public. Balocchi, l'auteur du livret d'*il Viaggio a Reims*, et Alexandre Soumet, l'auteur de la tragédie de *Norma*, se chargèrent de la traduction du poëme. Mais de nombreux changements furent faits à celui-ci, qui reçut des développements très-considérables, et la partition dut être l'objet d'un remaniement complet. Non-seulement les récitatifs y prirent une plus grande extension, mais beaucoup de morceaux de l'œuvre primitive disparurent, tandis que d'autres venaient s'ajouter à ceux qui restaient. Voici la liste de ces derniers, telle que l'a dressée M. Azevedo :

Les morceaux du *Siége de Corinthe* qui ne figurent pas dans le *Maometto* sont : l'ouverture, le récitatif : « Nous avons triomphé, » l'*allegro* du finale du premier acte, la ballade : « L'hymen lui donne, » le récit : « Que vais-je devenir ? » l'*allegro* du duo du second acte : « La fête d'hyménée, » avec son vigoureux motif d'orchestre, le ballet tout entier, le chœur : « Divin prophète, » le trio : « Il est son frère, » l'admirable finale du second acte : « Corinthe nous défie, » l'entr'acte du troisième acte, le récitatif : « Avançons, » l'air : « Grand Dieu ! » le récitatif du trio : « Cher Cléomène, » l'immortelle scène de la Bénédiction des drapeaux, et le finale du troisième acte : « Mais quels accents se font entendre ! »

« Dans ces morceaux, ajoute judicieusement l'historien, composés pour la scène française, dans la scène de la Bénédiction des drapeaux surtout, la transformation de la manière de Rossini se

fait énergiquement sentir; le compositeur, en les créant, est entré dans la voie qui devait le conduire à *Guillaume Tell* et à tout ce que promettait cet incomparable ouvrage. » Il est certain que, dès *le Siége de Corinthe*, une évolution se produit manifestement dans le style de Rossini; l'accent général prend une grandeur, un éclat, une ampleur incontestables, et, quoique le musicien ne dise pas encore complétement adieu à certaines formules de chant orné, qui, à mon sens, et malgré ce qu'on en a pu dire, déparent encore quelques passages de la Bénédiction des drapeaux, il est certain qu'il en est beaucoup plus sobre, et que son style devient par ce fait beaucoup plus mâle, plus vaillant et plus énergique.

Représenté le 9 octobre 1826, et chanté par Nourrit père et fils, par Dérivis père, Prévost, Mlles Cinti et Frémont, *le Siége de Corinthe* entra triomphalement dans le répertoire de l'Opéra.

Après le remaniement du *Maometto*, vint le remaniement du *Mosè*. Je ne reviendrai pas sur celui-ci, dont j'ai déjà suffisamment parlé lorsqu'il s'est agi de l'apparition de *Mosè* en Italie, autrement que pour constater le brillant succès de *Moïse*, qui égala celui du *Siége de Corinthe*. Puis, après *le Siége de Corinthe* et *Moïse*, ce fut le tour du *Comte Ory*, pour lequel Rossini émietta sa partition d'*il Viaggio a Reims*. Parmi les morceaux de cette dernière qui trouvèrent place dans *le Comte Ory*, je citerai le fameux morceau d'ensemble à quatorze voix qui se trouve enchâssé dans le finale du premier acte, l'introduction de ce même acte et le duo entre la comtesse et le comte. On sait que c'est Scribe qui se chargea lui-même de transformer en opéra l'ancien vaudeville qu'il avait donné au Gymnase sous ce titre, et qu'il fut aidé dans cette besogne par Delestre-Poirson et Adolphe Nourrit. Donné le 20 août 1828, l'ouvrage était chanté par Adolphe Nourrit, Levasseur et Dabadie, Mme Cinti-Damoreau, Mlle Jawurek et Mme Mori.

Mais voici que nous touchons au point culminant de la carrière de Rossini; nous arrivons à ce qu'on pourrait appeler en musique un chef-d'œuvre parmi les chefs-d'œuvre; nous voyons s'avancer enfin l'admirable *Guillaume Tell*.

Rossini vivait depuis plusieurs années parmi nous, il s'était, par l'adaptation de quelques-uns de ses ouvrages italiens, familiarisé, ainsi qu'il le désirait, avec la langue et la prosodie françaises, il avait, par les modifications considérables apportées par lui à ces ouvrages, essayé ses forces sur notre grande scène lyrique, et s'é-

tait enfin préparé à frapper un coup d'éclat. Peut-être aurait-il un peu tardé encore si le succès foudroyant de *la Muette*, donnée en 1828, n'était venu l'aiguillonner et lui dire qu'il était temps de faire jaillir de son cerveau le chef-d'œuvre qu'il voulait donner à la France. Rossini prit donc des mains de l'académicien de Jouy le livret débile de *Guillaume Tell*, que Bis avait essayé de corriger, il l'emporta dans une charmante retraite, le château de Petit-Bourg, propriété de son ami M. Aguado, et au bout de six mois il revint à Paris avec sa partition terminée, sauf l'instrumentation.

Je n'ai jamais pu entendre cette sublime partition de *Guillaume Tell* sans qu'aussitôt me revînt à l'esprit cette page poétique et charmante que Rodolphe Topffer a écrite dans ses *Réflexions et menus-propos d'un peintre génevois*:

... Je suis sur une cime, l'on s'en souvient. De cet endroit le beau me frappe de partout. Il apparaît dans les formes et dans les couleurs; il éclate dans la grâce délicate des plantes et dans la robuste élégance des grands arbres; il jaillit de l'azur du lac et des splendeurs du firmament. Mais quoi! n'est-il point encore dans l'onduleux mouvement de ces coteaux qui fuient, dans la vaporeuse transparence de ces nuées qui flottent? Ne résulte-t-il pas aussi du paisible, de l'agreste, de l'aimable, qui, à l'aspect de ces objets, viennent visiter mon âme doucement charmée?

Mais durant que, couché sur l'herbe, je promène mon regard sur les campagnes, voici que les champs pâlissent insensiblement, une terne lumière a remplacé le vif éclat des prairies, et une haleine froide ride les flots assombris. Que tout est morne! Et, au lieu de ces riantes clartés de tout à l'heure, quel deuil ingrat et lugubre! Cependant au ciel tout s'ébranle, tout s'agite, et, de tous les points de l'horizon, les nuées, comme des escadrons innombrables, envahissent les plages de l'air, se mêlent, se choquent, s'embrasent : le tonnerre gronde, la foudre éclate... et du sein des orages, je ne sais quels traits de beauté viennent m'apporter le tressaillement du plaisir jusque sous cette voûte de rocher où j'ai trouvé un abri.

La tempête passe au-dessus de ma tête et court porter ses coups sur ces lointaines montagnes, dont les cimes altières semblaient tout à l'heure défier ses fureurs. Mais l'ondée a rafraîchi les campagnes, qui brillent d'une neuve splendeur, et la nature entière, comme aux premiers jours du monde, semble sourire de bonheur et de sérénité. Que le lac est frais! et que sont charmantes à voir ces gouttelettes qui, suspendues aux feuilles, aux herbages, scintillent de toutes parts! Le soir va les surprendre et l'aurore de demain éclairera de ses pâles lueurs une double rosée. A ces spectacles aussi renaît le doux tressaillement, et je n'y sais trouver d'autre cause, sinon que tout cela m'apparaît, non pas comme

utile, non pas comme heureux ou surprenant, mais comme éternellement beau....

La lecture de cette page, à la fois inondée de soleil et trempée de rosée, ne procure-t-elle pas à l'esprit une sensation analogue à celle que fait éprouver l'audition de certaines pages de *Guillaume Tell*? Ce qui me frappe toujours, dans cette merveille suprême du génie de Rossini, ce n'est pas seulement la puissance dramatique, ce n'est pas seulement la grandeur de conception, ce n'est pas seulement sa beauté noble, sa pureté de lignes, sa clarté lumineuse; c'est aussi, et surtout, la couleur dont le maître a su empreindre son œuvre entière, c'est l'accent champêtre, si bien en situation, et qui se fond si harmonieusement avec le style du drame lui-même, c'est le sentiment du pittoresque, c'est le caractère agreste qu'on y découvre depuis le lever du rideau, à partir de l'admirable *andante* pastoral qui sert d'introduction à l'ouverture, jusqu'à la conclusion dernière, et qui se mêlent, se confondent d'une façon si étonnante, même avec les élans les plus pathétiques, les inspirations du caractère le plus profond, le plus mâle et le plus héroïque. Vraiment, on ne me semble pas apprécier à sa juste valeur ce côté tout particulier, ce côté *paysage* de la partition de *Guillaume Tell*, qui lui donne un si grand charme, une saveur si étrange et si vraie, et qui ajoute si puissamment à l'intérêt musical.

Mais il est vrai aussi que ce n'est pas à ce seul point de vue qu'il faut la juger. Aussi je demande au lecteur la permission de présenter non pas *sur*, mais *à propos* de *Guillaume Tell*, quelques réflexions qui ne me semblent pas superflues.

J'ai dit que dans le genre comique, les musiciens italiens étaient maîtres et n'avaient jamais eu besoin des leçons de personne. J'aurais pu ajouter qu'ils n'ont point connu de rivaux — et n'en pouvaient point connaître. Des trois nations musicales de l'Europe, eux seuls possédaient cette faculté : chez eux, le rire est affaire de tempérament, il est large, éclatant et bruyant; chez nous autres Français, il se change en sourire; chez les Allemands, il devient trop souvent forcé. Eux seuls, je le répète, avaient donc le secret de ce rire épanoui, et c'est pourquoi, lorsqu'ils abordaient la note comique, ils créaient d'inimitables chefs-d'œuvre.

Dans l'ordre purement dramatique, il n'en a pas été tout à fait ainsi, et les œuvres, il faut l'avouer, sont moins parfaites et moins achevées. Cela tient à différentes causes, mais d'abord à ce que la mélodie pure, caractère particulier du génie musical ultramontain, convient moins à l'expression de la passion, pour laquelle elle devient parfois insuffisante, qu'à celle de la joie. Ici, l'effet extra-musical n'atteint pas toujours son but, et il faut trouver des accents plus émus, plus touchants, que purement mélodieux. La situation demande à être traitée non plus par le cerveau, mais par le cœur, — il faut qu'elle soit étudiée, et non pas seulement effleurée. En un mot, charmer ne suffit plus, et il s'agit d'émouvoir. Mais pour cela il faut travailler, réfléchir, creuser son sujet, et les compositeurs italiens, écrivant à la vapeur, n'en avaient pas toujours le temps.

Pour en venir directement à Rossini, à Dieu ne plaise que je veuille nier le génie et le tempérament dramatique de ce grand homme. On m'accordera bien cependant que ce génie n'a jamais été aussi complet, aussi grandiose, aussi admirable que dans *Guillaume Tell*. Je ne reviendrai pas, à ce sujet, sur les réserves que j'ai faites relativement à ses productions italiennes dans le genre sérieux; mais j'insisterai sur ceci, que lorsqu'il a écrit ce chef-d'œuvre, couronnement trop précoce d'une carrière laborieuse, Rossini, vivant depuis plusieurs années en France, ayant étudié le génie puissant, logique et raisonné de notre pays, avait appris que, pour faire œuvre durable chez nous, il ne fallait rien négliger de ce qui constitue le degré de perfection donné à l'homme. En dehors de la valeur intellectuelle et *humaine* du drame, il aurait fait, avec les idées prodiguées par lui dans *Guillaume Tell*, quatre opéras italiens, parce que ses compatriotes se contentaient, tout le reste eût-il été faible, de trois ou quatre morceaux de premier ordre dans une partition, et qu'à ce prix relativement modique ils donnaient le succès. Rossini le savait, mais il avait compris nos exigences et il les voulait satisfaire. Il a fait ce que tant d'autres musiciens étrangers avaient fait avant lui, Gluck, Piccinni, Salieri, Sacchini, Spontini, ce que Meyerbeer fit après, ce que Verdi lui-même a tenté: il a complété, élargi, agrandi son génie pour obtenir nos suffrages, et il a fait une œuvre immortelle.

Qui osera dire que Gluck valait en Allemagne et en Italie ce

qu'il a valu en France? que Piccinni ne nous ait pas dotés de chefs-d'œuvre plus parfaits que ceux qu'il avait semés aux quatre vents de son pays? que Salieri, Sacchini et Spontini n'aient pas vu grandir leur génie au contact du génie de la France? que Meyerbeer, enfin, ne se soit pas transformé en mettant le pied sur notre sol? Eh bien, Rossini a fait comme tous ces grands hommes, et malgré toute sa valeur antérieure, il s'est élevé de cent coudées le jour où il a franchi les Alpes pour venir s'asseoir à notre foyer.

Plus d'une fois j'ai exprimé cette opinion, et plus d'une fois je me suis heurté à celle de gens qui, faisant de Rossini une sorte de dieu majestueux et infaillible, le considèrent, par conséquent, comme un type de perfection innée et absolue. Mais quoi? N'ai-je donc pas le droit, si je dis que l'*Alceste* et l'*Orphée* français sont supérieurs à l'*Alceste* et à l'*Orphée* allemands (1), que *Didon* et *Atys* l'emportent sur *Artaserse* et sur *l'Olimpiade*, qu'*Œdipe à Colone* est préférable à *Tamerlano*, que *Tarare* et *les Danaïdes* le sont à *la Locandiera*, que *la Vestale* et *Fernand Cortez* font pâlir *Sofronia* et *la Finta Filosofa*, que *Robert* et *les Huguenots* sont incomparablement au-dessus de *Margherita d'Angiu* et d'*il Crociato*; n'ai-je donc pas le droit de dire, d'affirmer et de proclamer que *Guillaume Tell* est un chef-d'œuvre plus complet qu'*Otello*, *Tancredi* et *Semiramide*? Cela n'est-il point passé maintenant en article de foi pour le public dilettante et véritablement connaisseur? Cela n'est-il point évident, palpable, non-seulement pour tout artiste, tout musicien éclairé, mais même pour tout être humain bien doué au point de vue de l'intelligence et du cœur?

Mais, en vérité, je me demande à qui ces admirateurs forcenés peuvent rendre service en exagérant la valeur d'œuvres déjà très-belles par elles-mêmes, et en les mettant, à tort et de parti pris, au niveau des plus magnifiques productions de l'esprit humain? — Est-ce à l'art, en perdant toute mesure, en entremêlant d'une façon inintelligente et fâcheuse des ouvrages dont le caractère et la portée sont essentiellement différents? Est-ce au public, en es-

(1) *Alceste* et *Orphée* ont été écrits par Gluck, on le sait, sur des textes italiens, mais représentés d'abord en Allemagne, à Vienne, avant d'être refaits en vue de la scène française.

sayant de lui faire prendre le change, et en troublant son esprit par des *catégorisations* qui n'ont ni sens, ni justesse, ni logique? Enfin est-ce aux artistes eux-mêmes, et pense-t-on donc qu'ils n'aient point conscience de l'importance relative de leurs œuvres et de la place que chacune d'elles doit occuper? C'est faire en ce dernier cas, il faut l'avouer, une part d'intelligence bien petite à ceux que l'on encense ainsi à tort et à travers.

Quoi! pour en revenir, par exemple, à Rossini, vous supposez (écrivais-je moi-même un jour), vous supposez ce grand homme assez aveugle pour ne pas apprécier la distance qui sépare *Guillaume Tell*, ce chef-d'œuvre accompli, de tel ou tel de ses opéras italiens! Mais vous pensez donc alors qu'en écrivant *Guillaume Tell*, il n'a agi sous l'empire d'aucune préoccupation particulière? Vous supposez donc, vous qui nous parlez sans cesse de l'influence du génie français sur les artistes étrangers, qu'il est resté insensible à cette influence, et qu'il s'est borné à rester ce qu'il était précédemment?

De deux choses l'une : ou Rossini, en venant en France, n'a rien changé à sa manière d'être, et alors quelles sornettes vient-on nous débiter en nous parlant de la portée que notre génie national avait sur son esprit, des efforts qu'il fit pour nous satisfaire en visant au drame humain, puissant, pathétique, tel que nous le comprenons?... ou bien, il a effectivement agrandi son génie déjà si grand, sa visée a acquis une hauteur et une amplitude qui lui étaient inconnues jusqu'alors, il a donné à ses ailes une envergure qu'elles n'avaient point, il s'est surpassé lui-même, et... et *Guillaume Tell* est supérieur à ses opéras italiens. — Il y a là un dilemme dont je défie que l'on puisse sortir.

Mais Rossini, d'ailleurs, se rendait parfaitement compte de tout ceci, et je suis convaincu qu'il était le premier à sourire lorsqu'il voyait s'établir de telles discussions. Il savait parfaitement que le public italien a toujours été moins exigeant que le public français, en ce qui se rapporte à la contexture musicale du drame lyrique; qu'il s'attache plus aux détails, tandis que nous donnons plus de valeur à l'ensemble; qu'un air, un duo, un trio, exprimant heureusement une situation particulière, suffiront chez eux à enlever un succès, tandis que ce que nous demandons à un musicien, c'est de s'inspirer de la donnée même du drame, de son caractère général, dût-il même négliger certains points particuliers. Il le sa-

vait si bien, je le répète, qu'en arrivant ici il a fait *Guillaume Tell*, et je suis bien persuadé que s'il avait conçu *Otello* en vue de la scène française, il ne l'aurait pas écrit tel que nous le connaissons. Les pages admirables de ce dernier ouvrage, si grandiose d'ailleurs et si riche par instants, seraient sans doute restées, mais les hors-d'œuvre, les purs remplissages qui en déparent l'ensemble et qui s'y sont glissés dans la rapidité de l'improvisation, eussent certainement fait place à des inspirations plus dignes du sujet et d'un style plus ferme, plus soigné, plus châtié, parce que, je ne saurais trop le dire, il était autant que qui que ce soit convaincu de la valeur que nous attachons à l'unité d'une œuvre, à l'équilibre qui doit exister entre toutes ses parties.

Ne soyons donc pas plus royalistes que le roi. Rossini était beaucoup plus modeste encore que ses admirateurs n'étaient exagérés,—ce qui n'est pas peu dire. Et en supposant même que ce sentiment de modestie fût volontairement outré par lui, je puis dire qu'il entrait de plain-pied dans l'opinion que je n'ai cessé de soutenir ici lorsque, répondant à un ami qui l'exaltait outre mesure et lui affirmait un peu ingénument qu'il n'avait créé que des chefs-d'œuvre, il disait à cet ami : — « Il restera de moi deux choses : le premier acte du *Barbier* et le second acte de *Guillaume Tell*. »

Pour moi, je l'avoue, je vais plus loin que le maître, et je n'ai certes pas crainte de me compromettre en assurant que de son riche, mais inégal héritage, la postérité s'appropriera *Guillaume Tell* et *le Barbier* tout entiers, et que ces deux œuvres, de caractère si dissemblable, resteront comme deux types particuliers et achevés de l'art musical du xixe siècle. Mais, et l'on vient de le voir, ce n'était point à ce génie incomparable, à cette intelligence rayonnante, à cet artiste d'une trempe et d'une solidité si rares, qu'il était possible d'en faire accroire. Rossini connaissait mieux que personne les faiblesses qui déparent quelques-uns de ses ouvrages, faiblesses dont on ne saurait, d'ailleurs, rendre son génie coupable; car, à mon sens, elles sont volontaires, et il eût pu les éviter. D'autre part, en ce qui a trait à la valeur relative de ces ouvrages entre eux, il savait aussi, qu'on le croie bien, à quoi s'en tenir. Ne l'admirons donc pas jusqu'en ses défaillances, comme les anciens faisaient envers leurs faux dieux. Nul n'oserait soutenir, assurément, que *Bruschino* ou la *Gazza* égale en beauté *le Barbier*. Pourquoi donc prétendre que les beautés d'*Otello*, de

Tancredi ou de *Semiramide* sont aussi radieuses, aussi complètes, aussi étonnantes que celles de *Guillaume Tell*.

Au reste, le sentiment que j'exprime ici, et qui, je crois, est bien près de devenir le sentiment général, est dès aujourd'hui, je tiens à honneur de le dire, partagé par beaucoup d'esprits distingués. On en jugera par ces lignes, écrites par M. Paul de Saint-Victor au lendemain de la mort du maître :

… Son œuvre s'est déjà écroulée par quelques côtés ; d'autres parties menacent ruine, la rouille commence à les envahir. De tous les arts la musique est le moins durable. Elle n'a ni l'existence presque réelle de la statuaire, ni le prestige permanent de la peinture. Elle échappe à la figure et à l'étendue. Née du temps, elle se développe dans le temps et se perd en lui. Le vieux Saturne dévore son enfant. Les chefs-d'œuvre même vieillissent vite dans le monde des sons ; ils s'usent et s'épuisent comme les voix qui les interprètent. D'une génération à l'autre, quel changement de goût et d'oreilles ! Ce qui passionnait les pères ennuie les enfants. La langue musicale se renouvelle avec une rapidité fantastique ; elle varie sans cesse ses rhythmes, ses modes, ses formules. Elle prononçait *Schiboleth* hier, elle dit *Siboleth* aujourd'hui : à cinquante ans de distance on ne s'entend plus. La Vénus de Milo défie les siècles de rider son marbre ; quel effet ferait la lyre d'Orphée se remettant à chanter ? La musique manquerait-elle de Beau Idéal ? Serait-il impossible d'élever dans sa sphère changeante un Parthénon, une *Iliade*, une *Divine Comédie*, un *Hamlet*, quelque chose d'immuable comme le type et d'éternel comme la vérité ? On l'a dit ; j'hésite à le croire. Pour ne citer qu'un exemple, le *Don Juan* de Mozart n'est-il pas jeune et beau comme au premier jour ? D'ailleurs, l'épreuve n'est pas accomplie : la musique est de formation toute récente… A peine a-t-elle fini de débrouiller l'harmonie, de forger ses instruments, de conquérir ses domaines. Laissez-là croître et poursuivre. Cette « lune de l'art, » comme l'appelle le poëte, vient de se lever. — Quoi qu'il en soit, ou la musique n'est qu'une combinaison de sons éphémères perpétuellement dissous et recomposés, ou *Guillaume Tell* et *le Barbier* seront immortels.

Pour moi, c'est mon avis, et je crois avoir suffisamment développé mes raisons.

X.

Je vais terminer ce travail, comme je l'ai commencé, par quelques détails intimes sur Rossini. A ces détails, j'ajouterai certains

renseignements sur les œuvres inédites du maître, ces œuvres si nombreuses qui remplissent le vide des quarante dernières années de son existence ; enfin, je produirai quelques lettres de lui, traduites de l'italien et absolument inconnues en France.

Comme tous les personnages fameux, depuis le Juif-Errant jusqu'à Napoléon, Rossini a sa légende ; mais il s'en faut que cette légende soit exacte de tous points, bien qu'elle tende à caractériser quatre côtés particuliers et définis de la nature de l'individu: le railleur, le gourmand, le paresseux, le poltron.

La réputation de raillerie qu'on avait faite à Rossini n'était point imméritée. S'étant retiré volontairement de la lutte dans toute la force de l'âge, du génie et de l'intelligence, s'étant par conséquent détaché de toute idée de combat ou de rivalité, il avait pris en quelque sorte l'habitude d'abstraire sa personnalité des événements qui se produisaient chaque jour, et avait acquis par ce fait une liberté, une sincérité d'appréciation qui lui laissaient le droit de formuler nettement son opinion sur tout et sur tous. Et comme son esprit était caustique (bien plutôt que sceptique, comme on a voulu le faire croire), il ne se gênait point pour traduire sa pensée en axiomes plus ou moins piquants. Aussi ses saillies, ses boutades, pour la plupart justes et heureuses, étaient-elles aussitôt colportées par cent bouches avides aux quatre coins de Paris, et lui firent-elles une réputation de malice que peut-être il ne dédaignait pas. — Mais de là à accepter comme siennes les mille et une billevesées qu'on mettait chaque jour sur son compte, il y a un abîme. J'ai déjà dit que si Rossini était railleur, il n'était point méchant, encore moins médisant. En galant homme qu'il était, il eût été désolé de porter un préjudice, si minime fût-il, à un artiste d'un vrai mérite. Seulement, il avait horreur de la médiocrité heureuse ou prétentieuse, et ne la ménageait point. — Qui pourrait lui en faire un reproche ?

Gourmand, il est à peu près certain que Rossini l'était. Mais ce côté de sa physionomie m'échappe absolument et ne m'intéresse en aucune façon. — Je ne m'y arrêterai donc pas. Je m'occupe de l'âme, et non point de la bête, comme eût dit Xavier de Maistre.

Quant à sa poltronnerie, qui ne me touche guère davantage, elle portait sur deux points : la crainte des chemins de fer et celle de la mer. — On sait que Rossini avait une horreur instinctive

des chemins de fer, et qu'il n'en voulut jamais user. Lorsqu'il allait de France en Italie ou d'Italie en France, il aimait mieux passer huit jours dans une mauvaise chaise de poste, que de prendre place dans le meilleur wagon de première classe et d'en être quitte pour quarante-huit heures de voyage. Il ne connaissait donc les chemins de fer que de nom, et jamais ne leur voulut confier sa personne. — Pour la mer, il en avait goûté une fois, mais ce fut assez, et il en avait été tellement malade que jamais plus il n'en voulut entendre parler. — « Je ne suis jamais allé à Palerme, me disait-il un jour, malgré l'envie que j'en avais, parce qu'il m'eût fallu traverser la mer, et que j'en avais une peur horrible. — Cependant, lui répliquai-je, vous êtes allé à Londres? — Oui, me répondit-il, mais une fois, et quand j'en revins je fis ma *croce*, et jurai bien de n'y jamais retourner. »

Parlons maintenant du paresseux.

Quelques-uns se sont étonnés de cette réputation de paresseux (parfaitement injustifiée d'ailleurs, il faut le reconnaître), faite à Rossini. Il faut se rappeler pourtant que ce n'est qu'à partir de 1855, époque où il fixa définitivement sa résidence à Paris, que Rossini, dans ses réunions hebdomadaires, prit l'habitude de faire entendre aux intimes qu'il rassemblait autour de lui quelques-unes des nombreuses compositions qui chaque jour sortaient de sa plume. Mais jusque-là personne ne les connaissait, personne même ne se doutait de leur existence. Or, comme il y avait vingt-cinq ans que le maître avait quitté brusquement et résolûment le théâtre, on pouvait s'étonner à bon droit qu'il eût cessé aussi complétement d'écrire, et de là vint qu'on l'accusait de paresse et d'inertie.

Je regrette vivement de ne pouvoir donner le détail des œuvres si diverses et si nombreuses que le maître a écrites ainsi, dans un espace de quarante années, et qui toutes sont restées inédites (1). Mais la liste de ces compositions ayant été publiée

(1) A l'exception de quatre : 1º deux chœurs : *A Grenade* et *la Veuve andalouse*, dédiés, l'un à l'ex-reine d'Espagne, l'autre à l'un de ses ministres, et qui, donnés par eux à un établissement de charité, ont été publiés au profit de cet établissement ; — 2º un *O Salutaris* à quatre voix, qui parut il y a une dizaine d'années dans le journal *la Maîtrise* ; — Enfin, la *Messe solennelle*, exécutée d'abord chez M. Pillet-Will, et publiée après la mort du maître.

— 78 —

seulement par M. Azevedo dans un feuilleton de *l'Opinion nationale*, et une note de cet écrivain indiquant qu'il était considéré par son auteur comme une propriété littéraire dont la reproduction était interdite, je vais être obligé de m'en tenir à ce sujet à des généralités.

Je citerai donc : 1° un *Album italien*, composé de douze morceaux à une, deux ou quatre voix ; — 2° un *Album français*, composé aussi de douze morceaux à une ou deux voix, et chœurs, écrits sur des paroles de M. Emilien Pacini ; — 3° un *Album Ollapodrida*, ou *Macédoine*, comprenant douze morceaux religieux ou profanes écrits sur des paroles latines ou françaises, et parmi lesquels se trouve le fameux *Chant des Titans*, exécuté il y a quelques années par la Société des concerts du Conservatoire ; — 4° *Un peu de tout*, recueil de cinquante-six morceaux pour le piano ; — 5° *Album pour les Enfants adolescents*, comprenant douze morceaux de piano ; — 6° *Album pour les Enfants dégourdis*, idem ; — 7° *Album de Chaumière*, idem ; — 8° *Album de Château*, idem ; — 9° enfin, sous le titre général de *Miscellanées*, environ vingt morceaux de chant de divers genres, et une quarantaine de compositions instrumentales, la plupart pour le piano, et quelques-unes seulement pour violon, violoncelle, cor ou harmonium.

De toutes ces œuvres, les plus importantes sont la cantate sur *Jeanne d'Arc*, la cantate pour l'Exposition universelle, *le Chant des Titans* et la *Messe solennelle*.

A propos des dernières œuvres de Rossini, on ne lira peut-être pas sans intérêt deux lettres écrites à son sujet par le vieux compositeur Pacini, non point le Pacini de la *Saffo* et *d'il Saltimbanco*, mais celui qui s'établit en France dans les premières années de ce siècle, qui donna quelques petits ouvrages à l'Opéra-Comique et au théâtre Montansier, et se fit ensuite éditeur de musique. Le hasard a fait tomber ces lettres entre mes mains ; je les reproduis ici, sans rien corriger à leur style fantaisiste et naïf ; elles étaient adressées à notre excellent confrère Stephen de la Madeleine, mort récemment :

Paris, 15 août 63.

Monsieur Stephen de la Madeleine.

Monsieur,

C'est sans doute un souvenir de l'ancienne amitié qui vous a dicté l'article flatteur pour ma petite-fille, Mlle Gayrard, et pour ma famille. Veuillez en recevoir mes remercîmens; c'est un enfant tout dévoué à l'étude! qui n'a pas connu les jeux de l'enfance. Je l'ai commencée à six ans, et en lui mettant les mains sur le piano, elle était déjà lectrice; cette chère orpheline mérite bien les encouragemens de tous les artistes de mérite. Elle a exécuté à Thalberg sa ballade, il en a été tellement satisfait qu'il lui a dit : « L'on voit que vous n'avez pas manqué une de mes séances. » En effet, la mère et la fille ont leurs entrées chez Erard.

Je l'ai menée chez Rossini, elle lui a joué une œuvre de Prudent (de regrettable mémoire) sur *le Lac* de Niedermeyer, un des ouvrages les plus admirables qui soient sortis de la plume savante et sentimentale de cet artiste, qui aura difficilement le pareil par l'union de tant de sublimes qualités! Elle lui a joué aussi un concerto de Weber, Rossini en a été ravi; je l'ai prié de lui faire déchiffrer un de ses manuscrits, car il ne cesse un instant d'écrire, et des œuvres de science admirable. Rossini a sorti plusieurs manuscrits, ouvrages pour le piano; il est fort pianiste, ma petite-fille les a lus comme si elle les connaissait déjà. Rossini a fini par lui mettre sur le piano des fugues, elle les a lues avec la même facilité. Rossini m'a dit : « Voilà ce qu'on peut appeler un musicien! »

Vous savez, cher Monsieur, que ma famille est nombreuse, je vous prierai de me gratifier d'un couple (*sic*) de votre journal, pour les envoyer à des enfants absents; un pareil article complette la fête de famille! — Je me permets de vous envoyer l'*elenco* (catalogue) que j'ai fait des opéras de Rossini. Vous y verrez son âge; vous verrez qu'à 18 ans il a écrit le premier opéra, 1810 à 1811 son second opéra, 19 ans (il est à croire que ces deux premiers ouvrages ont dû produire un grand effet), qu'à 1812, âgé de 20 ans, il a été obligé d'écrire six opéras, vous verrez les villes et les époques! J'en ai tant à dire sur lui, *qui je le vois* souvent, ce sont des merveilles! Tout ce qu'il écrit maintenant, c'est de la science! Si vous avez entendu *les Titans*, vous pouvez en avoir une idée! Ce qui est flatteur pour moi, c'est qu'il ne veut que des paroles de mon fils.

Tout à vous,
Votre bien dévoué et ancien ami PACINI.
21, rue Louis-le-Grand. 85 ans.

Paris, 30 août 63.

Mille remercîmens, Monsieur Stephen de la Madeleine, d'avoir fait part aux artistes et aux amateurs de mon *elenco* sur les œuvres de Rossini. C'est mérité de faire connaître ce génie extraordinaire, que je soutiens qu'il n'est pas connu! Rossini a eu trois phases dans sa vie. La première est celle de tous les charmans et admirables ouvrages qu'il a composés en Italie. La deuxième est celle du *Comte Ory* et de *Guillaume Tell*, ouvrages sortis du même génie, écrits avec la même plume, mais que l'on peut dire d'un second Rossini. La troisième est certes la plus glorieuse (!). *Ce sont* l'infinité de chefs-d'œuvre qu'il compose tous les jours, car il ne reste pas un quart d'heure sans avoir la plume à la main, on voit la pluie de perles qui tombent sur son papier, ses manuscrits sont plus beaux que la plus belle impression, il y met un soin extraordinaire! L'on trouvera des œuvres pour le piano qui feront oublier tout ce que l'on a écrit et entendu sur cet instrument! Il en a fait exécuter dans ses soirées, qui ont émerveillé! et Mme Rossini, auprès du piano, enlevait le manuscrit en me disant : Ceci m'appartient. Elle en possède une quantité considérable! Il vient de faire une messe à la Palestrina; j'en ai entendu déchiffrer un morceau par une cantatrice qui se trouvait chez lui et mon fils; vraiment ce petit morceau vous transportait dans la chapelle Sixtine! Il a fait des fugues à égaler tout ce qui a été fait par nos célèbres devanciers! Vous avez entendu *les Titans*, vous avez dû remarquer la richesse de l'instrumentation! et tout cela sans mettre jamais la main sur le piano! Trop je voudrais vous en dire, mais je n'ai ni le talent ni la faconde de vous l'exprimer. Que je voudrais vous voir à côté de moi, lorsque je vais le voir, et il ouvre son cœur, son amitié familière, quand nous sommes seul à seul

Si vous désirez quelques *elencos* pour les donner à vos amis, qui apprécient Rossini comme vous (pour cela il faudrait avoir vos facultés), vous pouvez m'en demander, je vais en faire imprimer, et ils seront votre service.

Tout à vous, PACINI.

J'en reviens maintenant aux qualités du cœur qui distinguaient Rossini, quoi qu'on en ait pu dire.

Il est presque de notoriété publique que Rossini portait aux siens une affection profonde, professait pour eux un respect qui allait presque jusqu'à la vénération. Lorsque, tout jeune, il parcourait joyeusement l'Italie, semant aux quatre vents de cette terre féconde les merveilles éblouissantes de son inspiration et gagnant cependant à grand'peine de quoi se suffire à lui-même, il

trouvait encore moyen de prélever sur le peu d'argent qu'il recevait de quoi subvenir, au moins en partie, aux besoins de son père et de sa mère, et jamais ne touchait le prix d'une partition sans leur en envoyer aussitôt la plus grosse part. Lorsque son père mourut à Bologne, il en fut affecté au point de tomber gravement malade, et voici comment M. Fétis, qui eut l'occasion de le voir à cette époque, rendait compte de sa visite dans une lettre adressée à la *Gazette musicale* :

... Je fus péniblement affecté lorsqu'en entrant chez lui j'aperçus son corps amaigri, ses traits vieillis, et je ne sais quelle débilité dans ses mouvements. Une maladie, dont l'origine remonte aux derniers temps du séjour de Rossini à Paris, est la cause principale de son dépérissement. La mort de son père a beaucoup augmenté le mal, en le plongeant dans une vive douleur ; car c'est un des traits principaux du caractère de Rossini que la piété filiale. Cet homme, dont l'égoïsme affecté et l'indifférence apparente pour toutes choses sont devenus proverbiaux à Paris, cet homme fut toujours un fils dévoué. Au premier bruit de la maladie de son père, il accourut de Milan à Bologne. Lorsque le vieillard cessa de vivre, son fils ne voulut plus rentrer dans le palais où il l'avait perdu, et ce palais, embelli à grands frais, fut vendu. La suite de ce malheur fut pour Rossini une longue et douloureuse maladie qui mit ses jours en péril, il y a quinze mois, et dont les résultats se font encore apercevoir.

En dehors des sentiments, affectueux jusqu'au fanatisme, qu'il ressentait pour sa famille, Rossini était foncièrement bon. J'en ai donné plus d'une preuve en racontant ce qu'il a fait pour beaucoup de ses confrères, en rappelant l'aide efficace qu'il donna tour à tour à Meyerbeer, à Bellini, à Donizetti, à Pacini et à tant d'autres. De plus, il était charitable, dans le sens exact du mot, et je retrouve une anecdote qui le peint bien sous ce rapport et qui me servira d'exemple. — Rossini se promenait un jour dans les environs de sa villa de Passy, au bras d'un ami, dans ce bois de Boulogne qui était devenu pour lui comme une sorte de vaste dépendance de sa propriété. Il rencontre sur son chemin une pauvre femme portant sur les bras un petit enfant, et dont la misère honteuse n'osait se déclarer, car l'infortunée, allant et venant, avançant et reculant tour à tour, n'osait aborder résolûments les deux promeneurs. Rossini, qui observait ce manège depuis un instant, se met à sourire, dit un mot à son ami, puis, sans avoir l'air, tire de sa poche une pièce de cent sous, la laisse

tomber d'une façon suffisamment apparente, et continue sa route comme si de rien n'était. La pauvre femme a vu tomber la pièce, la ramasse, et court après le promeneur pour la lui rendre. — « Comment, c'est moi qui ai perdu cela, lui dit Rossini? Ma foi, tant pis, puisqu'elle est tombée, gardez-la. — Et comme la mendiante, toute confuse, s'épuisait en remercîments : — « Vous savez, continue-t-il, je passe assez souvent par ici, toujours à la même heure. »

—

Rossini conserva pour l'art, jusqu'à la fin de sa vie, le culte, l'amour et le respect le plus profonds. Ceux qui, légèrement, ont affirmé le contraire, ne le connaissaient en aucune façon. A ce sujet je vais apporter des témoignages tellement probants que personne ne pourra les révoquer en doute.

Tout d'abord, je dirai qu'il était désolé de l'état d'indigence et d'appauvrissement dans lequel était tombée sa patrie sous le rapport musical. Il ne cessait de rendre hommage aux grands génies qui l'avaient illustrée, et, pour les artistes qui avaient été ses contemporains, Bellini, Donizetti, Carafa, Pacini, Mercadante, il ne tarissait pas en souvenirs d'estime, d'admiration, ou en éloges affectueux. Mais il trouvait, avec quelque raison, que l'Italie était bien déchue de son ancienne splendeur. Tout en rendant justice au génie de Verdi, il ne pouvait consentir à le mettre à la hauteur de ceux qui l'avaient précédé; pourtant je dois constater qu'il le caractérisait d'une façon bien singulière et bien fine à la fois, étant donné le tempérament énergique jusqu'à la violence de l'auteur du *Trovatore* et de *Rigoletto*. Lorsqu'on lui parlait de celui-ci, il ne manquait jamais de dire : — « Ah! oui, Verdi, *oune mousicien* qui a *oune* casque!

C'est surtout l'abaissement du niveau des études musicales en Italie qui avait frappé Rossini, et qui excitait toute sa sollicitude. Il considérait comme une sorte de malheur public la dégénérescence de l'enseignement dans les Conservatoires, et ce fut pour lui un sujet de longues et incessantes réclamations, non-seulement à l'époque où il était encore en Italie, mais même lorsqu'il se fut définitivement fixé à Paris, et qu'il eût pu se désintéresser jusqu'à un certain point de ce qui se passait de l'autre côté des Alpes. Un artiste, devenu plus tard député au Parlement, le

maestro Giacomo Servadio, ayant publié un *Progetto di Ginnasio di esperimento per i giovani compositori di musica*, Rossini lui adressa la lettre suivante, insérée plus tard dans le journal *l'Opinione*, et qui n'a jamais été traduite en français :

Il ne se pouvait rien de plus propre et de plus utile à notre temps que la création d'un *Gymnase d'expérimentation* pour exciter et encourager la jeunesse qui se livre à l'étude de la musique, malgré les obstacles que le mauvais sort semble accumuler sous les premiers pas de ceux qui se livrent à la carrière de compositeur.

C'est un acte de juste pitié que de tendre une main secourable à celui qui, appelé par le génie, aspire à se tirer de l'obscurité pour briller à la lumière du théâtre : et c'est une bien noble pensée que de faire que cette aide parte d'une entreprise constituée par des hommes savants et généreux, au lieu de laisser ce soin à un Mécène toujours problématique, et qui d'ailleurs n'est pas toujours discret dans ses exigences.

Je m'empresse de prier Votre Seigneurie d'inscrire mon nom parmi ceux des souscripteurs de la première liste ; car j'ai à cœur, non moins pour l'honneur de l'art que pour le salut des artistes et pour le bien de l'humanité, de voir la musique remise dans la voie et sur les traces de nos grands maîtres. C'était pour elle une règle indestructible que la netteté du plan dans la composition, l'élégance du style, et *il cantar, che nell' anima si sente* par la vertu de la logique du cœur, qui est quelque chose de mieux que la logique de l'esprit, laquelle, en altérant le naturel des combinaisons, laisse trop souvent confondre la force avec l'effort et la nouveauté avec l'étrangeté.

La nouvelle institution, grâce au zèle de son directeur et à l'esprit des deux conseils, aura immensément bien mérité de la musique et de ses adeptes, si elle a le bonheur de ramener la composition aux règles dont elle a fatalement dévié, en blessant les cœurs et en outrageant les oreilles.

Mes remercîments à l'un et aux autres seront alors aussi vifs et sincères que le sont pour aujourd'hui les protestations d'estime et de reconnaissance avec lesquelles j'ai l'avantage de me dire, de Votre Seigneurie, le très-humble et très-dévoué serviteur.

GIOACCHINO ROSSINI.

Florence, le 28 février 1852.

Plus tard, Rossini affirma de nouveau ses idées en ce sens, et, dans une circonstance identique, il adressa au maestro Lauro Rossi, compositeur distingué et directeur du Conservatoire de Milan, la remarquable lettre suivante. Pas plus que la précédente ;

celle-ci n'est connue en France; elle fut publiée à l'époque dans une feuille de Milan, *il Secolo*:

Très-excellent maestro Rossi,

Rien ne pouvait m'être plus agréable que de recevoir une lettre de vous, accompagnée d'un intéressant tableau statistique des élèves du Conservatoire royal de musique dirigé par vous depuis tant d'années avec un soin, un savoir et une passion vraiment exemplaires ; et, bien que les résultats brillants obtenus dans ces dix dernières années ne me fussent point inconnus, il m'est précieux, à l'aide du tableau susdit, de vous offrir, célèbre maestro, ainsi qu'aux illustres professeurs qui vous ont si bien secondé, un tribut de sympathie et de louanges sincères qui partent, croyez-le bien, du fond du cœur.

Fils d un établissement musical public (le lycée communal de Bologne), comme je me vante de l'être, je suis heureux de déclarer que j'ai toujours été l'ami et le défenseur des Conservatoires, lesquels doivent être considérés, non comme le berceau du génie, attendu qu'il est donné à Dieu seul d'en faire don aux mortels (rarement), mais bien comme un champ providentiel d'émulation, comme une sorte de pépinière artistique, destinée à pourvoir les chapelles, les théâtres, les orchestres, les collèges, etc., etc.

Il m'est très-pénible de lire dans quelques journaux respectables que l'intention du ministre Broglio (1) est d'abolir les Conservatoires de musique! Mais ce qui demeure incompréhensible pour moi, c'est que cette intention se manifeste par une lettre à moi adressée et rendue publique! Je puis vous jurer sur mon honneur, cher maestro, que dans la correspondance que j'ai entretenue avec le susdit ministre (correspondance qui se poursuit toujours), il n'a jamais été que bien peu question de cela. Aurais-je jamais pu être le confident secret d'un si néfaste projet??? Je vis tranquille, et je promets (dans le cas où l'on tenterait quelque chose en ce sens) d'être, dans la mesure de mon pouvoir, l'avocat le plus chaud en faveur des Conservatoires, dans lesquels, j'aime à l'espérer, ne prendront point racine les nouveaux principes philosophiques qui voudraient faire de l'art musical un art littéraire! un art d'imitation! une mélopée philosophique, qui équivaut au récitatif ou libre ou mesuré, avec accompagnements variés de trémolos et autres choses semblables...

N'oublions point, nous, Italiens, que l'art musical est tout idéal et

(1) M. Broglio, alors ministre de l'instruction publique du royaume d Italie, avec lequel Rossini eut à ce sujet une correspondance très-active et très-suivie, dans laquelle il prenait vigoureusement la défense des Conservatoires et des lycées de musique.

expressif; que le public éclairé n'oublie pas que le plaisir (*diletto* doi être la base et le but de l'art.

Mélodie simple, — rhythme clair.

Par l'oubli de ces principes, je crois, très-cher maestro, que ces nouveaux philosophes (que vous rappelez à mon souvenir dans votre aimable lettre) sont simplement le soutien et les avocats de ces pauvres compositeurs de musique à qui manquent les idées et la fantaisie !!!

Laus Deo. — Je m'aperçois que je vous ai donné trop longtemps la peine de me lire, mais vous me pardonnerez. Comptez sur ma sympathie, et veuillez me croire votre admirateur et serviteur,

G. ROSSINI.

Passy de Paris, 21 juin 1868.

Mais l'amour de l'art, chez Rossini, et son admiration pour les artistes, ne se bornaient pas à l'Italie seule. Témoin cette nouvelle lettre, dont le destinataire était l'excellent Stephen de la Madelaine, l'un des promoteurs du projet relatif à la construction d'un monument à élever en l'honneur de Rameau, à Dijon, sa ville natale (1) :

Mon cher Monsieur Stephen de la Madelaine,

En me demandant mon assentiment pour l'érection d'une statue à notre immortel Rameau, c'est comme l'on dit chez nous *invitarmi a nozze*. Je suis, veuillez le croire, un ardent admirateur de cet homme illustre. Il a rendu à l'art musical de si grands services ! Il faudrait les méconnaître pour ne pas saisir avec empressement la seule manière d'honorer ce génie. Ses productions dramatiques, ses ravissantes compositions de clavecin, que je fais toujours exécuter chez moi par le meilleur interprète, Mme Tardieu, ont été et seront l'objet de ma constante admiration et de mon bonheur. Je dis *fiat lux*, que la statue soit érigée.

En m'associant à votre grande pensée, recevez ici l'expression de la gratitude de votre tout dévoué,

G. ROSSINI.

Passy, 4 septembre 1862.

(1) Projet dû à l'intelligente initiative de M. Charles Poisot, et qui malgré ses efforts, paraît aujourd'hui complètement abandonné. La ville de Dijon semble très-fière d'avoir donné le jour à Rameau, mais son admiration pour le grand homme, un peu trop platonique peut-être, ne se traduit pas par des faits et ne va point jusqu'à lui conseiller un sacrifice, si mince soit-il, pour honorer la mémoire de celui qui, avec Piron, reste le plus illustre de ses enfants.

Je ne parlerai pas des honneurs qui, d'un bout du monde à l'autre, furent rendus spontanément à la mémoire de Rossini, lorsque ce grand homme eut été enlevé à l'affection des siens, à l'admiration universelle. Je ne retracerai pas le spectacle grandiose, magnifique, saisissant, de ses funérailles, ni les mille incidents de l'hommage sublime dont ses restes furent l'objet de la part de l'immensité de la population parisienne. Tout cela est trop près de nous pour que le souvenir n'en soit pas encore dans la mémoire de tous. On a pu voir, en cette occasion, ce que c'est que la majesté rayonnante du génie, et quelle influence elle exerce sur la foule. Mais on sait que l'immortalité de Rossini avait commencé de son vivant, et que, non-seulement dans sa patrie, mais de toutes parts, en tous pays, des manifestations de la reconnaissance et de la vénération publiques avaient consacré d'avance cette immortalité. Il me faut bien, en peu de mots, rappeler quelques-unes de ces manifestations, parfois si grandioses qu'aucun artiste, que je sache, n'a pu jouir à ce point de la célébrité qui s'attachait à son nom.

Déjà, plusieurs villes italiennes, parmi lesquelles Florence, Turin, Livourne, Bologne, avaient placé l'un de leurs théâtres sous l'invocation du Maître (1). Pesaro, sa ville natale, avait commencé, et l'on peut même dire que cette petite cité était comme pleine du grand homme à qui elle avait donné le jour (2). Mais en 1864, elle rendit à son illustre fils l'hommage le plus magnifique qui se puisse concevoir.

Une commission s'y était formée, qui avait pris le titre de Commission rossinienne, et qui, organisant des sous-comités dans

(1) Venise fit de même, à la mort de Rossini. A cette époque, on débaptisa le théâtre San-Benedetto pour lui donner le nom de l'auteur de *l'Italiana in Algieri*, dont la première apparition avait eu lieu avec tant de succès sur ce théâtre, *cinquante-six* ans auparavant.

(2) En effet, non-seulement Pesaro possède un théâtre Rossini, mais elle a encore une *via Rossini*, une *piazza Rossini*, un *caffè Rossini* et deux statues du maître. — La *via Rossini* est celle où se trouve la maison, petite et élégante, qui a vu naître « le cygne de Pesaro, » maison qui, par le fait d'une abondance assez singulière, porte les nos 333, 334 et 335, et sur la façade de laquelle on voit une plaque de marbre commémorative de sa naissance.

toutes les villes importantes de la Péninsule, songeait à consacrer, par un acte éclatant, la gloire du plus grand musicien de l'Italie au XIXe siècle. Une statue du maître existait déjà sur la place qui portait son nom, mais mal placée, dans une des niches de la façade de San Domenico ; de plus, cette statue, don fait à la ville par un particulier, était assez médiocre. On songea à élever à Rossini un monument plus digne de lui, et l'on voulut célébrer l'inauguration de ce monument par des fêtes solennelles. Ces fêtes durèrent deux jours, les 20 et 21 août 1864, et l'on peut dire que toute l'Italie artistique y prit part et s'y trouvait représentée. La petite ville de Pesaro se trouva envahie en cette occasion par une foule immense, et les grands personnages officiels du royaume avaient tenu à honneur d'assister à la cérémonie. Le soir du premier jour, une représentation exceptionnelle de *Guillaume Tell* avait lieu au théâtre de Pesaro, représentation pour laquelle non-seulement les chanteurs, mais les chœurs et l'orchestre avaient été choisis parmi les premiers artistes des plus grandes villes. Le second jour, qui était le plus important, la séance commença dès midi, devant la gare du chemin de fer, au pied de la statue, voilée encore, de Rossini.

De nombreux discours furent prononcés, qui provoquèrent des manifestations d'enthousiasme ; puis, à trois heures, sur un signal donné, la statue fut dégagée de ses voiles aux applaudissements frénétiques de la foule, et un orchestre de 500 exécutants attaqua vigoureusement l'ouverture de *la Gazza ladra*. On exécuta ensuite une cantate expressément composée par Mercadante sur des paroles du poëte Mercantini, et pour laquelle le vieux maître napolitain s'était servi des plus beaux morceaux de *Zelmira* et de *la Donna del Lago*. Lorsque cet intermède fut terminé, le comte Pepoli, maire de Bologne, ancien collaborateur de Bellini et auteur du livret d'*I Puritani*, annonça à la foule enthousiaste qu'au moment même où le voile de la statue était tombé, la municipalité de Bologne posait sur la place de son Lycée musical une pierre portant cette inscription :

21 Agosto 1864
Iscrizione
Sulla porta del Liceo filarmonico di Bologna.
Qui entrò studente di qui uscì principe
Delle scienze musicali
GIOACCHINO ROSSINI
E Bologna per documento perenne d'onore intitolò del suo
Nome a circostante piazza e questa lapide posè
Il 21 Agosto 1864.

On peut croire que Rossini fut fier de l'hommage qui lui était ainsi rendu, car il était fort loin d'être aussi insensible qu'on l'a dit à la gloire qui l'entourait. En tous cas, il fut profondément touché de la conduite de ses compatriotes, ainsi qu'on le peut voir par cette lettre adressée par lui, lors de la formation de la Société Rossinienne de Pesaro, à l'un de ses promoteurs, le comte Gordiano Perticari (1) :

Adorable ami,

Je reçois à l'instant de Pesaro un exemplaire de l'appel aux Pesarais pour la formation de la société dite Rossinienne (envoi qui m'est fait par je ne sais quelle main aimable). Je ne puis vous exprimer, mon cher comte, quelle et combien a été l'émotion que j'ai ressentie en lisant cet appel qui m'honore d'une telle façon, et qui en même temps me donne la preuve de l'affection *imméritée* que me portent mes concitoyens. Soyez, je vous en supplie, mon éloquent interprète auprès des personnes qui composent la Commission mère, et faites-leur agréer les sentiments de ma reconnaissance la plus vive et la plus sentie.

Ce ne fut point le hasard qui me fit naître à Pesaro, mais bien Dieu, qui voulut me donner une patrie commune avec Giulio Perticari, afin qu'unis (comme nous le sommes), nous représentassions, dans cette vallée de grande misère, la douceur du cœur, la pureté des sentiments, l'amour vrai et chaud de la patrie.

Il ne m'a point été donné, de mon vivant, de pouvoir travailler au profit de mes concitoyens. Mais il viendra un jour (fasse le Ciel qu'il soit encore un peu éloigné) où, par l'effet d'un testament par moi ré-

(1) Cette lettre, publiée par le docteur Filippo Filippi, de Milan, dans un travail consacré par lui à Rossini, a paru dans le numéro du *Museo di Famiglia* du 6 mars 1864.

digé il y a plusieurs années, mes dilettantes pesarais pourront se rendre compte de l'affection que je leur ai portée (1).

Cher comte Gordiano, jamais ne pourra sortir de ma mémoire la généreuse et affectueuse hospitalité que j'ai reçue des frères Perticari à l'occasion de l'ouverture du nouveau théâtre de Pesaro (2), non plus que la visite que vous m'avez faite à Passy avec vos charmants fils, au souvenir desquels je désire être rappelé. Oh! si je pouvais vous embrasser encore avant de mourir!

Soyez indulgent pour le style de cette lettre, écrite à la hâte et sous le coup d'une émotion qui n'est point ordinaire. J'ai pourtant la force et la consolation de vous dire que personne ne vous est plus affectionné que

ROSSINI.

Madame Rossini veut être rappelée à votre souvenir.

Paris, 15 janvier 1864, n° 2, rue de la Chaussée-d'Antin.

En France, pour être moins solennels, les hommages rendus à Rossini n'en ont pas été moins nombreux. Depuis bien longtemps, la rue qui s'étend derrière la salle actuelle de l'Opéra, et qui s'appelait jadis rue Pinon, a reçu le nom du maître. Au foyer de cette même salle, on peut contempler le beau buste de Dantan et le superbe médaillon en marbre de M. Chevalier, qui reproduisent ses traits. Il va sans dire que dans la décoration du nouvel Opéra, un autre buste de l'auteur de *Guillaume Tell* a trouvé sa place, et son profil se dessine encore dans l'un des médaillons qui ornent la grande salle du Conservatoire. Un de nos plus habiles graveurs, M. Bovy, a achevé récemment une très-belle médaille du grand homme. Quant aux portraits de lui, et aux écrits dont il était l'objet, qui ont été publiés en France, on comprend que je ne m'aviserai pas de chercher à les dénombrer. Enfin, on sait que lorsque Rossini vint se fixer définitivement à Paris, qu'il conçut l'idée de se faire construire une villa à Passy, et qu'il fit la demande d'un terrain au préfet de la Seine, la ville de Paris voulut lui offrir ce terrain à titre purement gracieux; Rossini refusa, et,

(1) On sait qu'en effet, par son testament olographe, daté du 5 juillet 1858, Rossini, en laissant à sa veuve l'usufruit de tous ses biens, a laissé la nue-propriété de sa fortune entière à sa ville natale, à la condition que cette fortune servirait à y fonder et à y entretenir un lycée musical.

(2) Théâtre qui porte le nom de Rossini.

sur ses instances, la Ville consentit à lui faire payer ce terrain, mais à un prix beaucoup moindre que sa valeur, et à la condition qu'après sa mort et celle de sa femme, elle en reprendrait possession en remboursant la somme reçue et en payant les constructions au prix d'estimation. Je ne parle que pour mémoire de l'infortuné théâtre construit il y a quelques années à Passy, dans des conditions de luxe qui rendaient sa réussite impossible en ce quartier écarté, et qui fut appelé théâtre Rossini.

Les Allemands eux-mêmes, beaucoup moins exclusifs qu'on ne le croit généralement en matière musicale, ont fléchi le genou devant la puissance du génie de Rossini. Récemment encore, lors de la construction du nouvel Opéra de Vienne, ils ont donné une preuve de leur respect pour lui en choisissant parmi ses ouvrages une scène du *Barbier de Séville* et une de *Tancrède*, pour en faire le motif d'un des dix grands tableaux qui décorent le foyer principal du théâtre.

J'arrête ici ces *notes*, que j'aurais voulu rendre plus rapides. Peut-être ai-je dépassé le but que je m'étais proposé, peut-être me suis-je laissé entraîner trop loin, mais on voudra bien m'excuser en songeant que Rossini est de la race de ces grands artistes sur lesquels on pourrait parler éternellement, sur lesquels il y a toujours à dire, tellement leur génie est vaste, malgré certaines défaillances inévitables, tellement leur physionomie est multiple, tellement leur visée est puissante, audacieuse et magnifique, tellement enfin leur rayonnement a été général, leur renommée éclatante et grandiose. Avec de tels êtres, l'analyse, le commentaire, sont infinis, inépuisables, et le critique n'est embarrassé que par le nombre et l'immense variété des sujets de réflexion qui se présentent à son esprit, des œuvres qui s'offrent à son examen.

Je répète, en terminant, que je n'ai pas voulu écrire une vie de Rossini, comme le fit jadis Stendhal, comme l'a fait dans ces dernières années mon confrère Azevedo. Ce travail contient tout simplement une gerbe assez fournie de documents, de renseignements, d'impressions de toutes sortes, entassés un peu pêle-mêle, sans suite et sans lien apparents, mais parmi lesquels les historiens de l'avenir

pourront peut-être puiser avec quelque fruit certains éléments d'une discussion complète et définitive.

Pour moi, je n'ai voulu que deux choses : en ce qui concerne l'artiste, tâcher de dégager la vérité du double courant d'adulation sans réserve et de dénigrement systématique dans lequel, jusqu'ici, la critique semble avoir été partagée à son égard ; — pour ce qui se rapporte à l'homme, le faire aimer, comme je l'aimais moi-même, parce que, à part les faiblesses inhérentes à notre bien incomplète nature humaine, il était digne d'affection, d'estime et de sympathie.

Si je n'ai point réussi dans cette double tâche, j'y ai apporté, du moins, la « bonne foy » dont parle Montaigne. — Je supplie le lecteur de m'en tenir compte.

www.ingramcontent.com/pod-product-compliance
Lightning Source LLC
Chambersburg PA
CBHW071417220526
45469CB00004B/1316